U0010679

台灣地圖 048

跟著日本時代
建築大師走

一次看懂百年台灣經典建築

吳昱瑩 著

晨星出版

跟著日本時代建築大師走

近年日治時期位於都市空間中公共建築逐漸受到社會關注，相對於台灣傳統寺廟、合院，這些西洋歷史風格的建築讓人看不出國籍，雖是興建於日治時期，但因施工、材料運用甚為講究，戰後被沿用至今，若是詢問經過路人，或許路人覺得建築頗為精美，但是更進一步的資訊可能不清楚。

戰後因為政治緣故，日治時期台灣史研究於解嚴之後，方能順利查閱日治時期公文檔案，對於日治時期建築史才能進行深入研究，我有幸於1990年代初期，大學就讀期間修習剛自東京大學學成歸國黃俊銘老師所開設日治台灣建築史之課，第一次聽到西洋建築史、中國建築史以外的人名，而這些陌生的日本人名居然是我們日常中火車站、醫院、甚至學校的設計者，當我們在開玩笑說科比意先生、可布先生不是同一人的同時，我們連車站設計者的名字都說不出，因此，第一代日治台灣建築史學者做的必須是基礎研究，埋頭普查建築、耙梳文獻史料，而昱螢則是第二代建築史學者，站在第一代學者的肩膀上，將生硬的研究轉化成普羅大眾容易閱讀的出版品。

日治時期之前，台灣建築無論是寺廟或是宅邸均由匠師設計、施工，而日治時期自1895年開始，1895年即為明治28年，意味著明治天皇已經即位28年，明治天皇眾所皆知的政策為明治維新，明治維新高薪聘用御雇外國人，建築方面影響最大的則是英國人孔德，訓練出第一代日本建築師如辰野金吾、片山東熊、妻木賴黃等，1884年孔德期滿，將建築教育的棒子交給辰野金吾，而1890年推動東京官廳集中計畫的德國建築師安德與布克曼離日，御雇外國人時代結束。

昱螢此書中囊括官方重要建築技師，明治末期跨至大正時期為野村一

郎、近藤十郎、森山松之助、松ヶ崎萬長，重要的建築技師均為東京大學建築系辰野金吾的學生，松ヶ崎萬長則是德國派中重要人物，他自德國回日時，地位比辰野金吾等人高，但隨著德國派失勢，他因緣際會離開日本來到台灣，留下基隆車站、新竹車站、鐵道飯店等作品，他們可謂是日治台灣第一代建築師！

辰野金吾和東京大學幾位同事另外設立工手學校（現工學院大學），畢業生進入營繕體系為技手，協助技師製圖，梅澤捨次郎則是畢業於辰野金吾創設的工手學校；各地也陸續設立工業學校，東大畢業的栗山俊一曾於名古屋工業學校教過宇敷糾夫，活躍於昭和時期的技師、技手們來自多元的建築教育背景。

昱瑩碩士論文研究台灣建築會及其創設之雜誌，台灣建築界於1929年成立台灣建築會，這是跨時代創舉，創立者為當時總督府營繕課課長井手薰，井手薰受教於辰野金吾學生伊東忠太，伊東忠太致力於追求日本建築之源頭、建立有別於西洋建築美學之日本建築美學，井手薰受其影響，除了形式之外，更追求瞭解建築之本質，特別是地域文化，也因而設計出日本人很難理解的建功神社，伊東忠太設計台灣神社時也曾有別於一般神社的設計，但被老師木子清敬否決而失敗，多年後，他的學生井手薰設計建功神社，並興建完成！

由此，可以看到昱瑩一書中的建築大師雖同是日本人、同是東大建築系畢業生，但是他們的教育成長背景正值日本近代化劇烈改變的年代，而這些價值觀也深刻影響他們在台灣建築設計的表現，在台的第二代建築師也大多於台灣設計自宅，認同台灣並在台灣紮根。

透過此書，大家可以在歷史脈絡下更深入地認識並理解第一代、第二代建築師所留下的建築作品及其生平！

國立台北藝術大學建築與文化資產研究所專任副教授

黃士娟

謹以這本書
獻給遠在島根的爸爸、媽媽
以及在台中的弟弟一家人

自序

台灣建築史的敲門磚

$\mathbf{這}$一本書以淺顯易懂的方式，介紹建築師的生平以及作品，並以地圖走讀的方式，可以按圖索驥，到達訪查。等於是說，針對建築史的領域，進行敲敲門的寫作動作。在寫的時候，希望有一天台灣建築史也能像其他領域一般，能夠廣為人知。

碩士論文的時候寫了《日治時期台灣建築會的研究》，受到黃俊銘老師、黃士娟老師的照顧，也去研究了昭和時代的建築人物，如何在大時代當中進行他們的設計，這一本書中有一半是以這篇論文當做基礎寫成，另外的部分就靠這幾年的成果不斷地累積了。在寫作的過程當中，更能想像這些建築師在設計的時候，在想什麼，要如何去迎合台灣特殊的風土以及文化？像井手薰蓋出建功神社，也只有在台灣，才能出現如此絕無僅有的特色了吧！

井手薰曾這麼說：「建築，就像城市的門面。一個人對於一個城市的第一印象，在於建築。」而他也這樣形容一位建築師的角色：「建築師，就要像賢內助一樣，從背後支持社會。」當時土木的角色和建築並不相同，建築相較起來比較沒有那麼醒目，井手薰以「賢內助」比喻，要默默支持社會，並完成城市的規劃，可以說責任重大。

在日本時代，隨著案內書走出台北驛的旅人，應該有到異地的興奮感吧！而台北驛在日治時代，經過三次改建，現在的是第四代。旅人從台北

驛出來，對面是充滿歐風的鐵道飯店，順著鐵道飯店，兩側歐風的街屋路底是兒玉後藤記念博物館，現在仍以台灣博物館之姿，迎接了台北的玄關。

　　日籍建築師在台灣留下許多所謂的「歐風」建築。而事實上，台灣日籍建築師從日本本土學習西方建築，滿懷理想在台灣實踐。日本的近代建築來自西洋建築的學習，而當時19世紀末20世紀初的日本西方建築是用古典歷史語彙，由建築師轉譯詮釋的時期，因此距離真正的「巴洛克風格」、「古典風格」都有一段距離。而台灣的近代建築，是這個轉譯再二次、三次轉譯詮釋的結果。用日語來形容是「擬」，中文也許可以說「仿」吧！

　　很可惜的最近因為受到新冠肺炎的影響，使得「旅行」這一件事情變得更加困難。但是在另外一方面，也許可以利用這本小小的書，進行紙上的漫遊旅行，讓大家能夠更了解到台灣的日籍建築師，他們蓋了哪些建築，這些建築有哪些特色。這本書，宛如日本時代台灣建築史的敲門磚，能夠讓大家關心身旁的建築，也更能夠釐清這些建築的特色。由書上進行一場「紙上旅行」，也許在下次親臨到訪之時，能夠更加了解這些建築，以及建築師的生平事蹟。「紙上旅行」雖然與「親自旅行」有所不同，但是各有不同的特色，也各自增色，希望這本書能夠幫助大家對於台灣古蹟及建築師的了解，也可以增加對於台灣文化的興趣。

　　這本書能夠完成，在日本的建築師後代家屬慷慨提供照片，使本書增色不少，非常感謝這些家屬，包括：

　　井手良子女士、酒井文子女士（井手薰）

　　增子敦社長、千賀ひろみ女士（栗山俊一）

　　吉浦基紀先生、吉浦美津子女士（梅澤捨次郎）

　　也謝謝蔡雅蕙小姐及張倫小姐提供照片，以及晨星出版社在編務上的幫忙。

吳昱瑩　ごいくえ　2021.2.1

台灣近代建築的風格演變

日治時代的建築至今仍構成台灣都市景觀的重要元素，也是台灣重要文化資產，為現代社會留下可貴的文化。近年來，公眾文化資產的觀念興起，有許多日治近代建築再利用為博物館、美術館等館舍，例如司法博物館（原台南法院）、台南美術館（原台南警察局），有些則成為文化創意產業的重要發想激盪之地，例如松山文創園區（原松山煙草工場），有些則由政府單位繼續使用為辦公廳舍，例如總統府（原台灣總督府廳舍）、監察院（原台北州廳）。

但是非常可惜的，大眾及政府對於古蹟舊建築的觀念還是相當有限，尤其是對於台灣日治時代的建築評價。不論是充滿大中國主義觀點，或也有人認為，在殖民地台灣建築更是經過二度傳播，毫無價值可言。在一波開發及都市更新的壓力之下，美麗的老建築，卻只能到照片及資料庫中才能得找到！

本書介紹的日治時代的公共建築，由經過近代建築設計訓練的日籍建築師所設計，這些建築師飄洋過海來到異鄉台灣，把人生的最精華貢獻於此，留下許多精采的作品。本書在每章的開頭以建築師的生平及小故事為引言介紹，並在地圖上串連各個建築師的作品，讓大家能夠不僅認識這些建築作品，在旅遊時按圖索驥，也能更理解到設計者及作品背後的理想與功能性意圖。

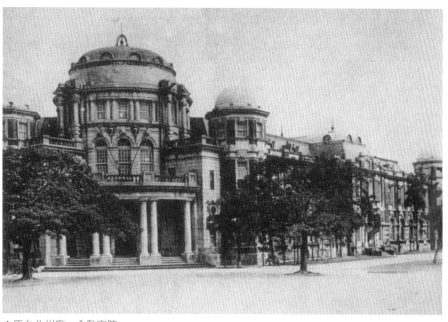

▲原台北州廳，今監察院

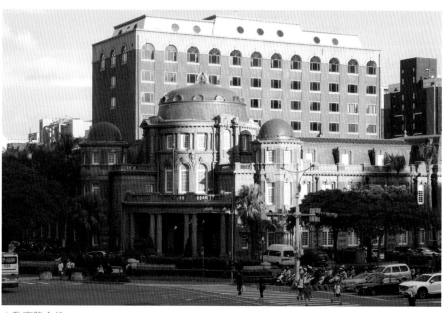

▲監察院今貌

日本建築師影響下的台灣近代建築

　　1870（明治3）年，明治政府正式派遣官方使節團「岩倉使節團」出訪，成員以官員和學生組成，目的在學習西方知識及技術。歸國後，全面進行西化維新，並奠定「技術立國」的方針。在具體的政策以及方針上，1870（明治3）年設立工部省為中央單位，並大量延攬「御雇外國人（外國籍顧問）」，做為新日本建設的技術顧問。而當局認為除了建設以外，教育也是重點，因此積極設立學校，1871（明治4）年設置「工學寮」開始招生，進行技術教育，培育日本本土人才。1877（明治10）年，「工學寮」改稱為「工部大學校」，工部省組織也廢「寮」設「局」，「工部大學校」由「工作局」接管。「工部大學校」設置預科與本科，本科共有土木學科、機械學科、電信學科、化學學科、冶金學科、礦山學科、造家學科七科，其後增加造船科。1877（明治10）年在日本建築史也是一個重要年代，此年，約書亞・孔德（Joiah Conder）來日，受聘於造家學科（也就是後來的「建築學科」）。在孔德之前，造家學科的外籍教師不但上課散漫，還會輕視日籍學生，造成學生抱怨連連。孔德不像之前這些外國人教師，他是一位典型的英國紳士，待人彬彬有禮，具有深厚的建築學識，他本人甚至深深

▲約書亞・孔德雕像

地喜愛著日本文化。1879（明治12）年，孔德教授的第一屆畢業生畢業，包括辰野金吾、曾禰達藏、片山東熊、佐立七次郎，其中首席畢業的辰野金吾，不僅影響日本的建築史，也影響了台灣近代建築。

辰野金吾及「辰野式」

辰野金吾其人其事

　　辰野金吾在1854年幕府末年出生於肥前藩（今佐賀縣）唐津，為下級武士次男，送養叔父辰野宗安為養子，和另外一位第一代建築家曾禰達藏是同鄉。1873（明治6年），本來是吊車尾考進工學寮的預科，但是不服輸的個性，加上受到孔德賞識，最後以第一名的成績畢業。畢業後先官費留學，再以私費在歐洲各地遊歷，趕上當時最流行的「壯遊（Grand Tour）」風潮。遊歷各國的時候，辰野金吾學習並速寫當時最先端的建築設計，這些手稿到現在還有保留下來。在造訪英國期間，建築師威廉・巴傑斯（William Burges）對他的影響極為深遠。回國以後，辰野金吾橫跨建築界產、官、學三界，影響到整個日本近代建築，因此日本建築學界尊稱辰野金吾是「日本建築家山脈之源頭」。

　　辰野金吾以「辰野式」風格的建築著名，但是他不是一開始就用「辰野式」的設計。日本銀行本店（1896）是辰野金吾的一個大型建築委託案，為了展現建築的紀念性，他採用希臘古典柱式及山牆來進行設計，整個風格

▲日本銀行本店

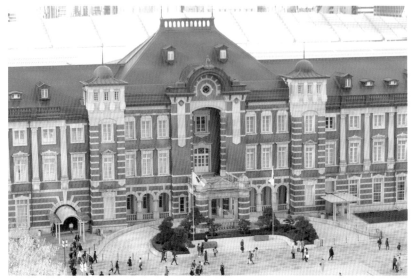

▲東京火車站

顯得封閉而沉重，與他後來的「辰野式」以輕快的安女王樣式做變化有所差異。從日本銀行本店打響名號後，辰野金吾的建築事務所的工作多起來，也漸漸地能夠接到他所想要的工作。東京火車站（1914），為他生涯建築的最高峰，也是「辰野式」的風格代表。

「辰野式」風格的特色

1. 從當時英國流行的安女王樣式做改變，主要特色是紅磚外觀，以及白色橫向飾帶。後期變成混凝土及混凝土加強磚造後，紅磚改成紅色面磚。而飾帶具有結構性，是一個特色。
2. 入口設置在街角轉角處，是受到當時歷史主義的配置喜好。
3. 大屋頂的設計，強調屋頂的存在感，在外觀上呈現日本傳統建築強調屋頂的風格，是與英國原地的風格有所差異之處。
4. 立面有許多細微的裝飾，熱鬧繽紛。

▲日本銀行京都支店

　辰野金吾除了影響到日本建築史及風格以外，也影響近代台灣建築非常深遠。早期來台的建築技師野村一郎、森山松之助等皆直接受到辰野金吾的教導，在他們部分作品當中，以紅色牆體外觀、白色飾帶設計，很容易聯想到「辰野式」的影響。而台灣民間的匠師在進行建築施作的時候，往往也特意的使用紅色牆體外觀、白色飾帶的設計方式，反映了台灣民間模仿當時的權貴階層以及嚮往的心情。

　辰野金吾在1902（明治35）年教職退休，直接受到辰野金吾教導的「第二代」，活躍時間大約在明治末期到大正初期的20世紀初，也就是日本剛統治台灣之時。日本第二代建築家剛好處於覺醒與探求的時代，探求「何謂日本獨特的建築？」受到西方文化大力衝擊，近代日本社會文化生活產生巨大的改變，來台的建築家也把這樣的建築思考帶來台灣：「什麼是台灣獨特的建築？」到了昭和時代，井手薰等人更是成立台灣建築會來進行交流、討論。而在背後，日本第二代建築家的影響一直都存在著，尤其是伊東忠太及武田五一的影響特別的大。

影響台灣建築的其他重要建築師及其建築論述

伊東忠太（1867-1954）

日本第一位建築史哲學論述者，以法隆寺與希臘建築比較。提倡將原本的「造家」更名為「建築」。曾多次來台考察、演講／圖像引自維基百科[1]

武田五一（1872-1938）

總督府原彩色玻璃設計者，研究日本傳統茶室。在名古屋工業學校及京都帝國大學任校長時有許多總督府營繕課人員在校，受到他的影響。受邀台灣建築會來台演講，影響「台灣建築的獨特性」的思考方向／圖像引自維基百科[2]

日治時代台灣官方營繕單位

　　台灣在1896（明治29）年受到日本殖民統治以後，百廢待舉，需要許多的建設。總督府有包括直屬的營繕單位，而其他單位也有設置營繕組織，這些單位之間的工程人員，常有互調以及升遷的關係。

1. 出處 https://commons.wikimedia.org/wiki/File:It%C5%8D_Ch%C5%ABta_(%E4%BC%8A%E6%9D%B1%E5%BF%A0%E5%A4%AA).jpg
2. 出處 https://ja.wikipedia.org/wiki/%E3%83%95%E3%82%A1%E3%82%A4%E3%83%AB:%E6%AD%A6%E7%94%B0%E4%BA%94%E4%B8%80.jpg

一、總督府直轄營繕單位

　　單位名稱變遷：

　　（1）民政局臨時土木部（1896.04-1897.10）

　　（2）財務局土木課（1897.10-1898.06）

　　（3）民政部土木課（1898.06-1901.11）

營繕課課長擔任時間表

組織	年代	課長	註解
軍務局建築部	1895		統治初期軍政時代
民政局臨時土木部	1896.04-1897.10		
財務局土木課	1897.10-1898.06		
民政部土木課	1898.06-1901.11	長尾半平	
民政部土木局營繕課	1901.11-1902.04	福田東吾	營繕課第一次從土木課獨立設置課
	1902.04-1903.01	田島穧造	
民政部土木局營繕課	1903.01-1909.10	野村一郎	組織改組，和前一期同名，土木局局長為長尾半平
土木部營繕課	1909.10-1911.10	野村一郎	
民政部土木局營繕課	1911.11-1913	野村一郎	
	1914-1919.08	中榮徹郎	
土木局營繕課	1919.08-1923.12	近藤十郎	
官房會計課營繕係	1924.01-1929.05	井手薰	因戰爭經費減縮，而使規模縮編到係
總督官房營繕課	1929.05-1941	井手薰	任期最久的營繕課課長
財務局營繕課	1941-1945	大倉三郎	

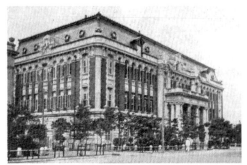 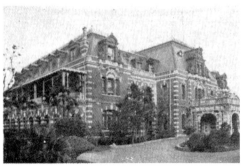

▲日治時期土木局／引自《台北写真帖》1913年版　　▲鐵道飯店／引自《台北写真帖》

（4）民政部土木局營繕課（1901.11-1909.10）

（5）土木部營繕課（1909.10-1911.10）

（6）民政部土木局營繕課（1911.10-1919.08）

（7）土木局營繕課（1919.08-1924.12）

（8）官房會計課營繕係（1925.01-1929.05）

（9）總督官房營繕課（1929.05-1941）

（10）財務局營繕課（1941-1945）

二、總督府其他單位的營繕單位

❶ 陸軍經理部

❷ 台灣神社臨時造營事務局

❸ 各地方州廳營繕組織

❹ 鐵道部

鐵道是台灣交通重要的命脈，從日治初期公布官制時，就有「臨時台灣鐵道隊（1896-1899）」，而在1899（明治32）年正式公布鐵道部的官制後，設置工務課（1899-1909）負責包括土木及建築等鐵道部工程；建築技師的來台比土木技師稍晚，如1899（明治32）年來台的野村一郎，是最早來台的建築技師，而他一開始的聘任，是民政部土木課建築技師兼任鐵道部囑託，和鐵道也密切相關。

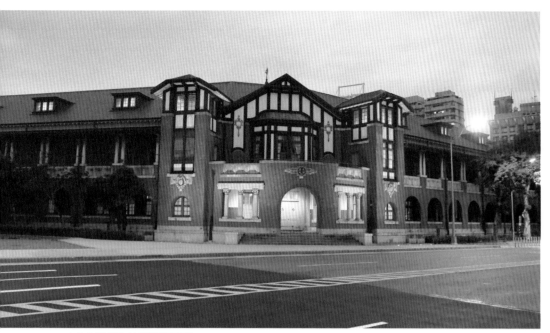

▲今台灣博物館鐵道部園區

　　野村一郎在鐵道部工務課時期，設計了台北停車場（第二代台北車站，和片岡淺治郎共同設計）、鐵道旅館（和福島克己、松崎萬長共同設計）等。1908（明治41）年縱貫線全線通車，是鐵道部工務課的一大事，無獨有偶的，隔年就修改組織，直到1929（昭和4）年設置鐵道部改良課，這中間並沒有設置專門的建築組織。「鐵道部」顧名思義是負責鐵道相關的業務，因此，營運、車輛、維護為主要的業務，土木的重要性大於建築，甚至鐵道部本身的廳舍也是直到1920（大正9）年才由森山松之助設計完工。

　　進入到昭和時期後，栗山俊一曾短暫的在鐵道部改良課兼職，而鐵道部方面則主要是宇敷起夫任職，他同時支援「自動車課」，建設當時火車及公車站的站體。宇敷起夫的主要作品有台北驛、嘉義驛、台南驛，三個火車站都有濃厚的 Art Deco 風格，除了台北驛戰後遭受拆除外，嘉義驛與台南驛仍然摩登連結著嘉南平原。

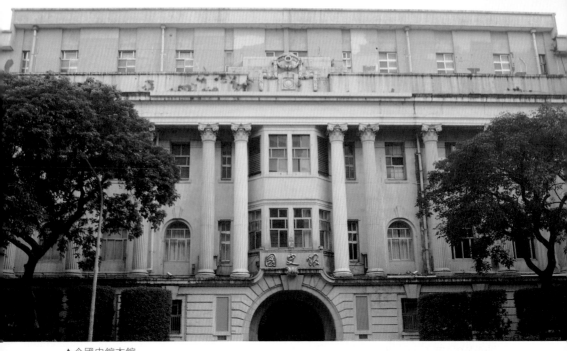

▲今國史館本館

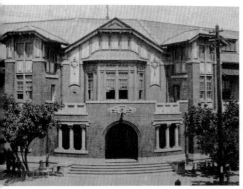

▲鐵道部廳舍／國立台灣圖書館藏

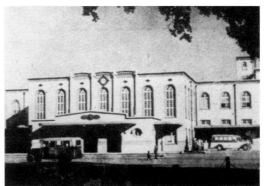

▲日治時期台南驛／國立台灣圖書館藏

❺ 遞信部

　　「遞信部」掌管電信以及郵務相關業務，其建築體本身由森山松之助設計，他設計的電信相關建築還有第一代台北電話交換所。工務課於1907（明治40），最早屬於民政部通信局（1907-1919），後來直屬交通部（1898-1945），主要技師有栗山俊一及與鈴置良一。栗山俊一在遞信部任

職時完成了台北郵便局、台北放送局以及板橋無線電信局等作品，鈴置良一的相關作品則有無線電話交換局。

❻ 專賣局

1899（明治32）年4月設立台灣樟腦局，1901（明治34）年5月總督府成立「專賣局」，統一管理專賣事業，建築營繕的業務歸在「庶務課」，但是一直都沒有專職的建築技師。廳舍的設計師是森山松之助操刀。

尾辻國吉在1922（大正11）年轉任專賣局，後繼技師為梅澤捨次郎。梅澤捨次郎於1934（昭和9）年開始任職專賣局，設計新竹支局（今台灣菸酒公司新竹營業所）、嘉義支局（今嘉義美術館）、松山煙草工場（今松山文創園區），獲得了良好的再利用。

▲原專賣局新竹支局，今台灣菸酒公司新竹營業所

日治時代的總督府官僚的位階，其觀念和現在的公務員體系有所不同，它所代表的是絕對的階級觀念。日治總督府官員的位階，分為勅任官以及奏任官，而勅任官又分為親任官

▲原專賣局嘉義支局，今嘉義美術館

（台灣總督等最高首長）及高等官，高等官一、二等為勅任官，三到九等為奏任官。在奏任官的下面有判任官，從一到四等，以上為所謂的官僚、官吏，而囑託、雇、傭等為臨時人員，非屬於官僚體系。

而在營繕單位當中，正職的階層分為技師及技手，其他還有囑託、屬等。根據記載日治工程報告書的「仕樣書」當中，可以看到負責人的印章，其中「工程係長」「監察係長」「工事主任」多半為技師，「設計者」「調製」「工程監督」「竣工檢查員」多由技手擔任，上下層級分明。囑託則接近於專案約聘的角色，通常很快就會升任技師。[3] 而營繕課內多位帝國大學的技師的情況下，常常出現兩位或兩位以上設計者並列的情況。本書分類以歸類在主要的設計師欄位中，在標題及內文敘述時再進行解釋。

直到1920年後，受到美國經濟大恐慌的影響，總督府營繕組織縮編，帝國大學畢業的技師只剩下井手薰、栗山俊一等。另外，則有工手學校、高等工業學校等畢業生，他們在台灣已經工作居住一段時間，終於得到技師的升遷。而這些拔擢上來的技師與前期不同，他們後來把一生的精華留在台灣，還成立了一個研究組織「台灣建築會」。

3. 蔡侑樺《由台灣總督府公文檔案來探究日治時期西式屋架構造之發展歷程》，國立成功大學建築學系博士論文，2007。

來台技師的教育背景

一、帝國大學

　　「建築」在明治時代原本稱為「造家」，原來比較偏向「construction（建造、起造）」的意思，反映了明治時代的技術本位，但是從孔德輸入的建築教育，認為建築必須要有美學，這樣的建築觀由辰野金吾繼承及傳播，到了日本第二代建築家、也是著名的建築史學者伊東忠太為首的建築家主張要有美學含意，因此改稱為「architecture（建築）」。東京帝國大學造家學科也在1898（明治31）年時，正式改名為「東京帝國大學建築學科」。

　　在1897（明治29）年京都帝國大學成立之前，日本只有一間帝國大學，也就是「東京帝國大學」，在之前獨稱「帝國大學」。日治初期的這些優渥的技師在完成台灣的工程任務後，有些選擇回日本開建築事務所，有些則轉到另外一個殖民地開啟新春。宿舍的分配依照高等官及判任官有所不同，判任官宿舍的相關規定以及圖面在1905年的《判任官以下官舍設計標準》就已經有一個標準，但是高等官要一直到1922（大正11）年才訂立標準。

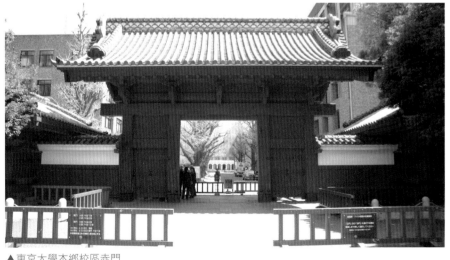

▲東京大學本鄉校區赤門

▲東京大學正門，為伊東忠太設計作品

▲京都大學理學部數學教室，大倉三郎作品

帝國大學年表

1870（明治3）年	設立工部省
1871（明治4）年	設置工學寮，底下設置大學校及小學校，進行技術教育。
1877（明治10）年	改組為「工部大學校」正式開校
1877（明治10）年	英國籍教授約書亞‧孔德（Joiah Conder）來日任職造家學科，影響日本建築史
1879（明治12）年	辰野金吾、曾禰達藏、片山東熊、佐立七次郎等工部大學校第一屆畢業
1886（明治19）年	更名為「帝國大學」，為「帝國大學工科大學造家學科」
1897（明治29）年	因京都帝國大學之設立，更名為「東京帝國大學」
1907（明治40）年	東北帝國大學農科大學、東北帝國大學理科大學
1898（明治31）年	更名為「東京帝國大學建築學科」。
1911（明治44）年	九州帝國大學
1919（大正8）年	北海道帝國大學（繼承農科大學）、東北帝國大學（繼承理科大學）
1924（大正13）年	京城帝國大學
1928（昭和元）年	台北帝國大學（今台灣大學）
1931（昭和6）年	大阪帝國大學
1939（昭和9）年	名古屋帝國大學
1947（昭和22）年	戰後大學改制，正式更名為「東京大學建築學科」等

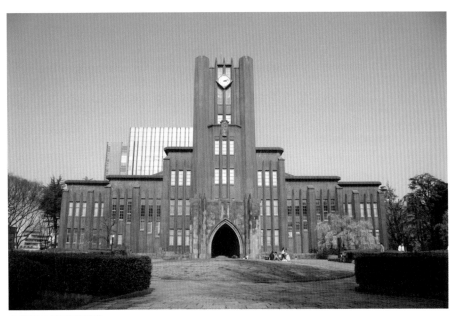

▲東京大學安田講堂

二、工手學校

　　私立工手學校（現為工學院大學）是由東京帝國大學第一任校長渡邊
洪基在1888（明治21）年所創立，由「技術立國」為立足點，以培養基層
工作的技術者為目標，課程設計也以實用為主，分為預科及本科，本科
分為八科：土木學科、機械學科、電工學科、造家（建築）學科、造船學
科、採礦學科、冶金學科、應用化學科。由於創校校長渡邊洪基之邀請，
辰野金吾曾經職教於私立東京工手學校，井手薰在來台前也兼任自在畫科
目，其他的教師群也是一時之選。

　　工手學校畢業者來台，要先擔任技手，要當一陣子以後，才能升上技
師。當時有個不成文的規定，就是先外調到地方升為地方技師，再內調回
升的。例如：梅澤捨次郎、尾辻國吉等。

三、官立高等工業學校

1894 年頒布《實業教育費國庫補助法》後，文部省曾先後補助各府縣立實業學校，這一波補助促使職業教育極速發展，1899 年頒布《實業教業學校規程》、1903 年，進一步頒布《專門學校令》繼東京、大阪高等工業學校之後，再成立京都、名古屋、仙臺、熊本、米澤高等工業學校，職業教育發展甚為迅速。[4]

1905（明治38）年名古屋高等學校建築科設立（今名古屋工業大學建築科），早於東京高等工業學校的建築科1907（明治40）年的設立，是高等工業學校中最早的建築科。名古屋高等學的教師也是一時之選，包括武田五一、鈴木禎次（夏目漱石妻之妹夫）以及栗山俊一都曾在此任教。

日治時代主要高等學校的成立年代

1905（明治 38）年	名古屋高等學校建築科
1907（明治 40）年	東京高等工業學校建築科 （1881 年 5 月 26 日 東京職工學校創立） （1901 年 5 月 10 日 改稱為東京高等工業學校）
1896 年（明治 29 年）	大阪高等工業學校 （1901 年改稱為大阪高等工業學校）

4. 歐素瑛〈近代台灣工業教育之濫觴：以台灣總督府工業教育所為中心〉《教育資料與研究》104 期，頁77-106。

跟著建築大師
走一走

野村一郎

Nomura Ichro

台灣早期的營繕課長

台灣的營繕業務在1901（明治34）年之前，仍然屬於土木課的範疇，由長尾半平、福田東吾等土木技師處理營繕業務。直到野村一郎等人的任命，土木與建築的業務才開始分開。其中野村一郎於1899（明治32）年被任命為台灣總督府建築技師，並為鐵道部囑託，開始了他在台灣的建築生涯。

野村一郎是山口縣周防國吉敷郡人，生於1868（明治元）年11月19日。他的求學過程並不是非常順利，20歲才就讀第三高等中學校，花了5年才畢業。從第三高等中學校畢業後，入學帝國大學工科大學造家學科，1895（明治28）年畢業。根據他在總督府聘任時的履歷表，他有直接受教於辰野金吾，證明了野村一郎是直接受教於日本第一代建築師辰野金吾及曾禰達藏的第二代學生。

畢業後，他在日本的陸軍進行建築工作，在來台的前一年1898（明治31）年，野村一郎被任命為台灣兵營調查法的調查委員，調查台灣早期的氣候以及建立建築規則，具有相當大的貢獻。

野村一郎在台灣完成的工作都相當的重要，在1901（明治34）年完成日治初期第二代台北車站（已不存），並在1904（明治37）年完成第一代台灣銀行（1936年改建，西村好時），而1915（大正4）年完成的台灣總督府博物館則成為經典之作，至今仍然屹立在館前路一端。配合總督府營繕組織的改變，野村一郎從1904（明治37）年到1913（大正2）年任職營繕課課長，統轄全島設計事務，並擔任市區計畫委員等重責大任，同時，

他也是總督府廳舍新建工程的審查委員之一。

1914（大正3）年，因病辭官回日本，開設事務所。後來由朝鮮總督府任用，擔任朝鮮總督府新建工程囑託，也成為將台灣殖民地經驗帶到新殖民地的技師群之一。

▲野村一郎的履歷表中的教授群／引自「臨時陸軍建築部技師從七位野村一郎任府技師」（1899年10月18日），〈明治三十二年永久保存進退追加第十七卷〉，《臺灣總督府檔案》，國史館臺灣文獻館，典藏號：00000467046。

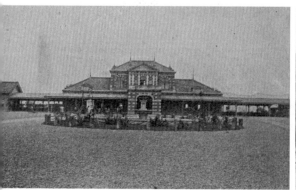
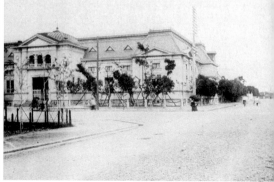

▲日治初期第二代台北停車場（車站）。引自　　▲第一代台灣銀行。引自《台湾写真帖》
《臺灣統治志》/ 國立台灣圖書館藏

事蹟與作品

重要年表

1868（明治元）年　出生於山口縣周防國吉敷郡

1888（明治20）年　就讀第三高等中學校

1893（明治25）年　畢業於第三高等中學，入學帝國大學工科大學造家學科

1895（明治28）年　畢業於帝國大學工科大學造家學科。入伍陸軍一年志願兵近衛師團

1896（明治29）年　任陸軍一等兵軍曹

1897（明治30）年　臨時陸軍建築師技師

1898（明治31）年　台灣兵營調查法的調查委員

1899（明治32）年　任職為台灣總督府建築技師，並為鐵道部囑託。正式來台

1904（明治37）年到1913（大正2）年　任職營繕課課長、市區計畫委員等要職

1914（大正3）年　因病辭官回日本

參與之重要建築

第二代台北車站（1901）、第一代台灣銀行（1904，和片岡淺治郎共同設計）、鐵道旅館（1908，和福島克己、松崎萬長共同設計）、台灣總督府博物館（1915）

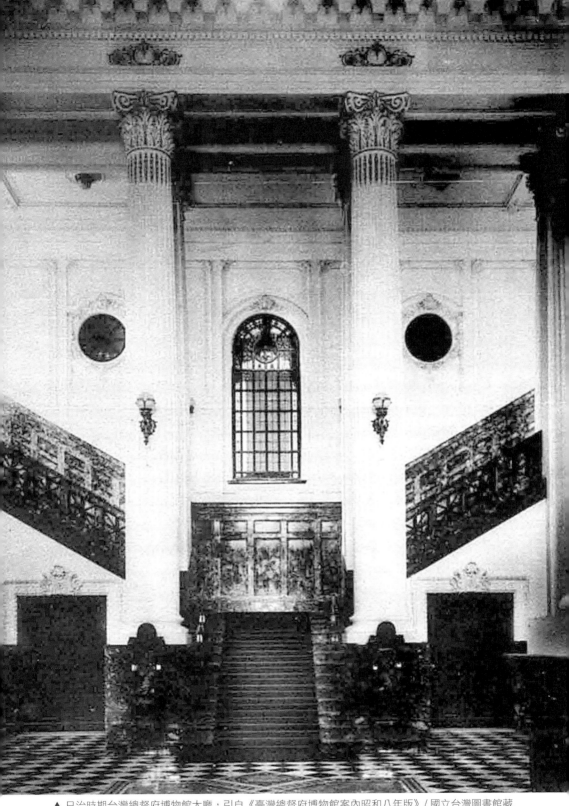

▲ 日治時期台灣總督府博物館大廳，引自《臺灣總督府博物館案內昭和八年版》/ 國立台灣圖書館藏

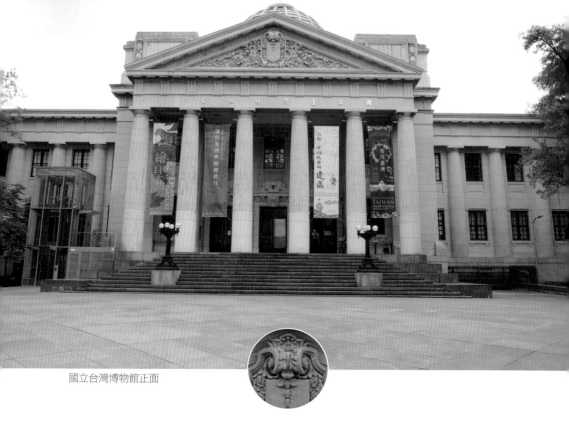

國立台灣博物館正面

跟著建築大師
走一走

國立台灣博物館（總督府博物館）

　　從台北車站走上館前路，其端點就是台灣博物館。羅馬建築的穹頂、希臘山牆以及多立克柱式，很難不注意到它的存在。博物館原先不是在現在這個位置，1908（明治41）年，初以台灣總督府民政部殖產局附屬博物館的名義成立，使用近藤十郎設計的彩票局做為館舍，位在博愛路博愛大樓的北側。但是彩票的發行受到輿論反對，起初做為殖產局的陳列展所，同時也成為縱貫鐵路全線通車的儀式展覽地，展覽由森丑之助規劃。

　　博物館和展覽會為二十世紀初期展示國力以及珍稀寶物的地方，殖民當局莫不藉由這樣的機會大肆展現及宣傳。1906（明治39）年，兒玉源太郎總督和後藤新平民政長官離任，總督府官方大興土木紀念兩人的治台功

績，由募集台灣士紳捐款的方式，準備興建博物館。博物館的位址選擇原來台北天后宮之地，而台北天后宮的一對石獅，則移到總督官邸的後院。到了1913（大正2）年，雖然資金尚未募集，但已在新公園的一角（也就是現在台灣博物館的位置）興建博物館，到1915年完成。主要的設計技師為野村一郎，技手荒木榮一，由技師近藤十郎以及技手吉良宗一為監造人員。

台灣博物館的平面為「一」字型，中央為鋼筋混凝土構造，左右翼為磚及鋼筋混凝土混合構造，屋架為木造，屋頂鋪上銅板瓦。從玄關進入大廳，大廳為一、二樓的挑高設計，排列著32根複合柱式，以及圓頂的鑲嵌玻璃，呈現宏偉的氣勢。鑲嵌玻璃是用兒玉源太郎家徽「指揮扇與五竹葉」及後藤新平家徽「藤花」來設計，大廳原來有兩個壁龕，安置著兒玉源太郎及後藤新平銅像，但是經歷戰後使用，修復時移到三樓的常設展區。地板及樓梯扶手大量地使用大理石造，二樓的仍為原來的白色大理石及黑色板岩，而玄關、通道等鋪設德國產地磚；二樓迴廊為臺灣產白大理

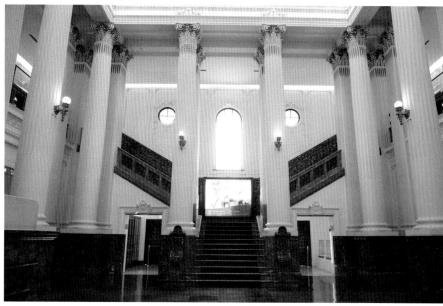

▲國立台灣博物館正廳挑高的空間與柱式

▲國立台灣博物館正廳內穹頂

石及黑板岩，休憩室為木地板上
鋪亞麻油毯。壁面腰板、踢腳採
用美濃赤坂產更紗大理石，用料
非常豪華。扶手格子為黃銅，休
憩室踢腳板、腰企口板使用櫸
木。外部裝修的基礎石及正面，
以及背面中央樓梯用安山岩，腰
板以上為洗石子。

▲兒玉源太郎像

▲後藤新平像

▲從日本進口的大理石

▲雖然原址天后宮的石獅移位，但是台灣博物館前，從台灣神社搬遷過來的這一對銅牛，一直受
　到大眾喜愛

▲台灣博物館土銀館

▲二二八和平公園

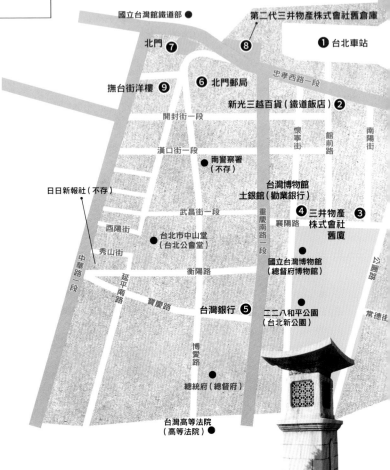

國立台灣館鐵道部 ●

第二代三井物產株式會社舊倉庫

北門 **7**

8

1 台北車站

忠孝西路一段

撫台街洋樓 **9**

6 北門郵局

新光三越百貨（鐵道飯店）**2**

開封街一段

漢口街一段

懷寧街　館前路　南陽街

南警察署
（不存）

日日新報社（不存）

台灣博物館
土銀館（勸業銀行）

武昌街一段

4 三井物產
株式會社
舊廈　**3**

重慶南路一段　襄陽路

酉陽街

台北市中山堂
（台北公會堂）●

中華路二段

秀山街

衛陽路

國立台灣博物館
（總督府博物館）●

延平南路

寶慶路

台灣銀行 **5**

二二八和平公園 ●
（台北新公園）

公園路　常德街

博愛路

總統府（總督府）●

台灣高等法院
（高等法院）●

▲位於二二八公
園的放送台

台北車站 **1**

　　做為台灣吞吐口的台北車站，已經是第四代了。從劉銘傳時代開始，第一代的台北車站建造於1891（光緒17）年，設置在大稻埕市街南側，而現在的台北車站位置，則由1901（明治34）年起造，為木造車站，由野村一郎、片岡淺治郎在1901年時共同設計第二代的磚造火車站，而這個火車站用到1936（昭和11）年，由宇敷赴夫設計具有現代感的火車站為止。可惜第三代火車站隨著鐵路地下化而拆除，目前所見的是1989年竣工的火車站，由沈祖海、陳其寬、郭茂林共同設計，中國式的大屋頂是一個特色。

▲日治時期鐵道飯店。引自《臺灣始政四十年史》／國立台灣圖書館藏

▲公園綠蔭中的台灣博物館

鐵道飯店（今不存）❷

　　由松崎萬長及福島克己共同設計，竣工時間為1908（明治41）年，為配合縱貫線鐵路通常接待大量旅客而設計。馬薩式的屋頂令人印象深刻，而紅白相間的外牆則和當時的市區改正市容呼應。從台北驛出來，面對軸線中心，即為當時的兒玉後藤記念博物館（也就是現在的台灣博物館），而鐵道飯店的位置則在軸線前端的一側，剛好可以展現日本帝國的統治國力。在鐵道飯店，有最先進的西洋料理，以及撞球等西洋文化。後來鐵道飯店也成為台籍士紳的聚會場所，成為「現代化」的象徵。

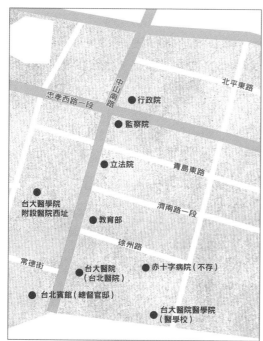

▲台大醫學院（醫學校）

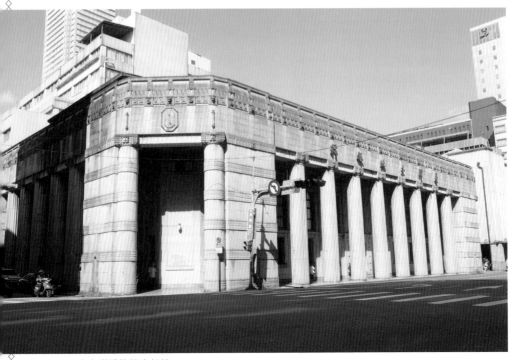

▲今台灣博物館土銀館

銀行街

　　這裡從日治時期開始就是島都門面，聚集了許多銀行建築。在博物館的斜對面就有兩間，三井物產株式會社（1922，第三代）❸、勸業銀行（1933，今台灣博物館土銀館）❹，另外還有台灣銀行（1938）❺等。

北門景觀及景觀之爭

　　北門郵局❻廣場北側，清代北門❼聳立，是目前台北市城門中唯一的閩南式風格。過去由於忠孝橋長期壓制於上，隨時都有可能被拆遷的情況下，意外保留下來。台北市政府於2016年舊曆

年拆除忠孝橋，北門景觀才又復甦。穿過北門，直通鐵道部，盡收百年風華。

　　但是三井倉庫則沒有那麼幸運。三井物產株式會社是三井物產（三井財閥）的母公司，從江戶時代就開始發跡，明治時代以後，經營範圍擴大，經

▲日治初期北門方向的台北城街景

營包括煤炭、機械、棉花等事業，也和專賣局壟斷台灣的專賣事業。1898（明治44）年，升格為台北支店，其倉庫位於台北火車站前面的北門町8番地，於1914（大正3）建造。三井倉庫的原地保存爭議在於，台北市政府認為為了考量交通動線而必須位移，而文史工作者所提出的原地保存意義，在於三井倉庫原來存在的位置，保留了早期台北市的北三線路都市計畫的相對位置，以及與火車站之間的相對位置和騎樓寬度，可做為歷史見證。可惜民間的這個提議，沒有成功，2016年台北市府仍然拆除、在東移51公尺處重新疊砌磚塊。

第一代三井原來將倉庫設在淡水河畔德國領事館旁，當20世紀初鐵路大量興建後，運輸由河運轉為陸運的背景下，加上1911（明治44）年台北遭受嚴重颱風侵襲，實施第一次市區改正，第二代三井倉庫❽因而遷至台北火

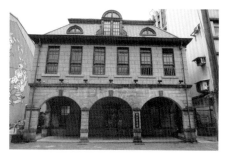

▲撫台街洋樓

車站前。原本第一代的設計是辦公室和倉庫在一起，到了第二代，將這兩個功能分在不同地方，但是都在火車站周邊，而這一個三井倉庫意味著運輸方式的改變，騎樓的存在與其寬度，證明了早期台北市區改正的規劃，可惜未能原地保留。

撫台街洋樓❾

相對於其他地方的喧囂，撫台街洋樓所在的延平北路顯得特別安靜，這裡集中了好幾間相機店，又有「相機街」之稱。撫台街洋樓建造於1910年代，為木骨石造構造，相當難得。石拱騎樓以及洋式的屋頂，在當時也堪稱是指標性的建築。

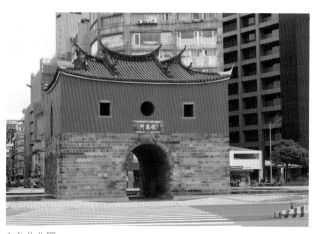

▲台北北門

近藤十郎

嘗試適應台灣氣候的建築師

　　近藤十郎生於1877（明治10）年4月5日，山口縣周防國吉敷郡，和野村一郎算是同鄉。山口縣即幕府時代的長州藩，是明治維新的勝利方，當地尚留存著「周防」的地名，以及維新前後的建設遺跡。

　　曾經念過慶應義塾，在1904（明治37）年畢業於帝國大學工科大學建築學科，同年10月來台任總督府土木局建築事務囑託，並兼任總務局編修事務囑託。在1906（明治39）年升任為建築技師。1913（大正2）年兼任新設的阿里山作業所的技師，在台期間並多次代理以及擔任營繕課課長，可謂身兼重負。

　　日治初期，台灣衛生環境髒亂，疾病叢生，對於日本而言，台灣是第一個海外殖民地，同時在日本西化及近代化的過程當中，台灣的建設足以彰顯日本的國力，因此日本明治政府大力建設台灣，重大的著

▲台北醫院，今台大醫院附設醫院西址。引自《たいほく》／國立台灣圖書館藏

0
4
0

長尾半平小檔案

長尾半平（1865年7月28日－1936年6月20日），1891（明治24）年畢業於帝國大學土木工學科。1898（明治31）年，長尾半平來台，任職民政部土木課技師（1898.12-1899.01），另擔任民政部土木課課長（1899.01-1901.11）、民政部土木局局長（1901.11-1909.10），並兼任臨時台灣基隆築港局技師以及各都市計畫調查委員。長尾半平是虔誠的基督徒，曾經主持教會的興建，熱心參與教會事務及社會事務，曾經參與禁酒運動。擔任東門學校的學事監督，並促成淵學校的成立。回日後受到後藤新平的邀請而任職鐵道省及東京電氣局長，當選眾議院在政壇活躍。過世前則在朝鮮總督府任職。

眼點包括衛生、防暑、白蟻等。醫院、市場、學校等，為在文明社會當中的必要設施，而近藤十郎擔綱了許多當時這一類的重要建設。

近藤十郎處於這樣的環境之下，在設計建築

▲總督府中學校，今建國中學。引自《台灣風景写真帖》

的時候，不免多留意環境的適應，例如在設計台北醫院（今台灣大學附屬醫院）的時候，提出著名的「魚骨型」平面，也就是「走廊式」配置圖，後來這個平面概念也應用到他的學校建築，例如：總督府中學校（今建國中學）、建成尋常小學校（今當代藝術館）等。

近藤十郎

041

1923（大正12年），公務繁忙的近藤十郎，終於依願免官，回到日本，開設建築事務所，八板志賀助曾經在其事務所工作過。

前往未開的殖民地生活，需要一些勇氣，也需要一些如清教徒般質樸、安貧的人格性質。近藤十郎的直屬長官土木局民政部部長長尾半平，是虔誠的基督徒。而近藤十郎也在1917（大正6）年在台北組合基督教會的引領之下，完成受洗儀式。此外，在長尾半平的指定下，任職東門學校及成淵學校的校長。

事蹟與作品

重要年表

1877（明治10）年	生於山口縣周防國吉敷郡
1904（明治37）年	畢業於帝國大學工科大學建築學科
1904（明治37）年	來台擔任建築囑託及兼任總務局編修事務
1905（明治38）年	總務局編修事務囑託解囑
1906（明治39）年	升任為建築技師
1906（明治39）年	任東門學校校長
1908（明治41）年	任成淵學校校長
1913（大正2）年	兼任阿里山作業所的技師
1915（大正5）年	結束兼任阿里山作業所的技師
1915（大正5）年	擔任台灣勸業共進會事務委員
1917（大正6）年	在台北組合基督教會的引領之下，完成受洗儀式
1923（大正12）年	離台開設建築師事務所

重要設計建築

● 二二八公園後藤新平銅像底座（1905）、台灣日日新報社（1907）、台北醫院（1906-1924）、新起街市場（1908）、彩票局（1908）

● 學校建築：總督府中學校（今建國中學，1906）及建成尋常小學校（今當代藝術館，1921）、其他尚有第二小學校（已不存）、艋舺公學校（已不存）、第三小學（已不存）等

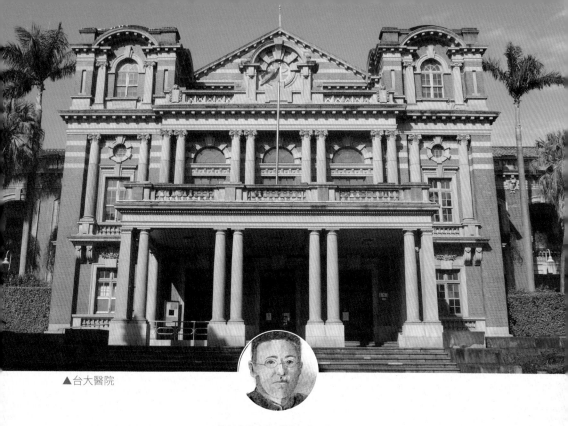

▲台大醫院

跟著建築大師
走一走

適應氣候設計的實踐者：近藤十郎和學校建築的淵源

　　1906（明治39）年，近藤十郎擔任東門學校的校長，此人事令由他的長官土木局長長尾半平主導。東門學校設置於1897（明治30）年，於總督府舊廳舍內的舞樂堂，剛開始稱為「給仕學校」，為私立學校的性質，提供在官公署進行雜役的人可以讀書的地方。後來遷移到東門官舍附近，稱為東門學校，也提供總督府官員子弟念書，畢業成績優良者可以直接到總督府擔任官職。

　　除了私立的學校以外，近藤十郎也設計一些官立學校，最有名的有總督府中學校（今建國中學）及建成尋常小學校（今當代藝術館），其他尚有第二小學校（已不存）、艋舺公學校（已不存）、第三小學（已不存）等。

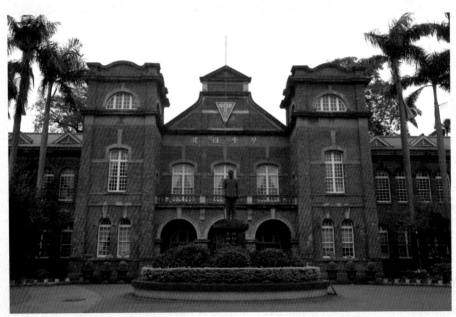

▲目前還保留了紅磚的正立面，也就是著名的「建中紅樓」

建國中學（總督府中學校）：近藤十郎的走廊式平面的實踐

　　建國中學位在南海園區，正對著植物園、二二八紀念館等重要古蹟景觀，且建國中學本身就是一個重要的文化資產，講到「紅樓」，台灣莘莘學子皆不陌生，其前身為總督府中學校，是日治時期中等教育的重要機構。從當代的建中紅樓之中，仍然能夠感受近藤十郎對於氣候的設計構想。立面的雙塔樓紅磚，向兩側延伸，拱圈的大理石迴廊，吹拂著涼氣。本案的主要技手為尾辻國吉。

　　1906（明治39）年，對近藤十郎而言，承接了兩個重要的建築設計案：一個是台北醫院，另外一個就是本案總督府中學校，而這兩個設計案都以「走廊式」為主要的平面配置。他為了釐清平面設計規劃，發表兩篇文章在《台灣教育會雜誌》上，並提出了9個以300個學生使用為藍本的平面圖設計，主要設計理念是要防暑，由於台灣對於日本人而言非常炎熱而

不習慣，因此日本人對於台灣住宅及公共建築的設計，以及整個城市的規劃，影響到近代甚至到現在的台灣居住環境。

日式住宅特色

日治初期的東門町宿舍原本是設計成西方殖民地常見的「熱帶建築」，即為了怕陽光直射進來，而將門窗開口部做得很小，結果因為日本人比較習慣開放有風的建築，在1905年的判任官以下官舍設計標準，改為日本傳統的書院造武士住宅，而影響到在台日本人住居。

在日本傳統的書院造武士住宅中，「緣側」是一個狹長的走廊半開放空間，位在主人宴客的空間「座敷」的外側，隔著緣側，從座敷可以欣賞庭院風景。兩側以「障子」隔開，可以自由開闔，欣賞不同的庭院風光。由於有緣側，日本住宅顯得比較通風，在台灣，與公共建築的「陽台殖民地樣式」有著相同觀念。緣側、陽台、騎樓，出現的建築雖種類不同，但是以列柱排列，為一邊空曠的半戶外空間，可以遮雨並且通風，不但構成台灣近代都市空間的根源，也深植在法律以及建築設計中。

由於防暑為首要解決的氣候問題，因此近藤十郎認為校舍的配置方向最好呈東西向，並將走廊設置於南面，以減少陽光的直射，將採光窗放在北側。他認為教室、教員室、講堂是學校的三大要素，以講堂及教員室為中心進行設計。

▲近藤十郎的「走廊式」理念圖面。引自〈小學校々舍の配置法〉，《台灣教育會雜誌》／國立台灣圖書館藏

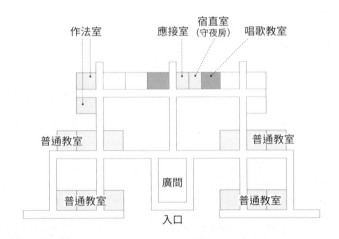

近藤十郎的「走廊式」
平面圖配置改繪

作法室　　　　　應接室　　宿直室（守夜房）　唱歌教室

普通教室　　　　　　　　　　　　　　　普通教室

普通教室　　　廣間　　　普通教室

入口

▲在南側有走廊

近藤十郎的「走廊式」主要理念

　　教室：是學校最重要的組成，在台灣，將走廊置於教室南側，教室必須要面南，以防止暑熱。在北側開採光窗。長軸會呈現東西向。

　　教員室：最好設置在中央，全校最重要的位置、可以展望運動場的地方，代表教師權力。且要避開暑熱處。

　　講堂：全校師生的精神中心，要放置在中央。

　　應接室：一如當時的住宅，學校也應該要放置應接室來接待客人。

　　唱歌室：近藤十郎主張特別設置唱歌室，設置在講堂旁邊，可以想見他與基督教之間親近的心態。

　　裁縫教室兼作法教室：在女校特別注重。作法，即禮儀的意思，包括裁縫、插花、樂器等，是給女學生的新娘訓練，反映了當時的女性地位仍然以男性從屬為主。

【附屬設施】

　　宿直室：即守夜房，當時學校晚上有人值班守夜，休息的地方。

　　其他例如一些小使（雜役人員）的空間，或是一些入口玄關的中介空

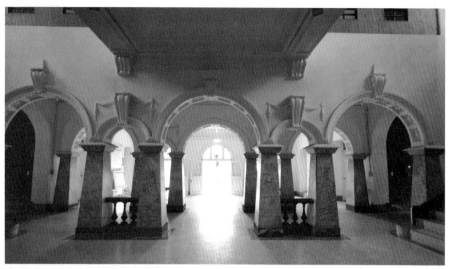

▲走廊式的中間轉介了一個大廣間

▲邊框的作工細緻

間，反映了即使是近代的學校，還是保留了日本人的傳統空間。

　　建國中學在興建之初，只有北面的「一」字型空間，然後再增建東西兩翼，最後在於中軸線興建兩層樓的講堂，很能映證近藤十郎的「走廊式」理論。可惜，講堂在戰後拆除，形成現在的樣子。

當代藝術館（建成尋常小學校）：近藤十郎離台前的作品

　　建成尋常小學校興建於1921（大正10）年，是近藤十郎在台灣的晚期作品，也是他設計過的學校建築當中，少數有留下來的作品，位在台北市中山區中山市場附近。在1895（明治28）年時，就已經規定台灣人讀公學校、日本人讀小學校，而在1902（明治35）年頒布《台灣小學校規程》，分為尋常小學校及高等小學校。建成尋常小學校則創立於1919（大正8）年，本來名稱為「台北市詔安尋常小學校」，於1922（大正11）年改名。在1996年指定為古蹟後，改為第二美術館，2000年正名為當代藝術館。

　　近藤十郎所設計的是第一進的橫向連棟部分，紅磚的牆壁，上下細長的推拉窗，充滿洋式風格。地板抬高，以及眉月形的屋頂窗戶，注重通風及防暑。中央白色的車寄非常顯眼，兩側有科林斯柱式的附壁柱，中間有勳章飾拱心石。屋頂為寄棟造，中間有一個銅皮的塔樓，小巧可愛。在配置上，原來的設計主棟的一樓有奉安庫、校長室、職員室、應接室、事務室等，二樓中央為大禮堂，仍然遵守了近藤十郎對學校空間的看法。

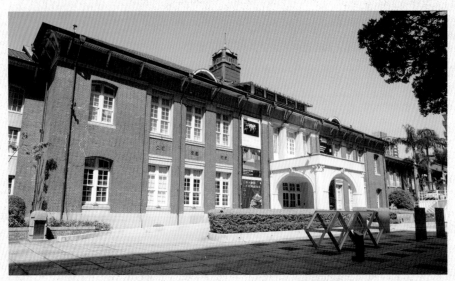

▲ 台北當代藝術館

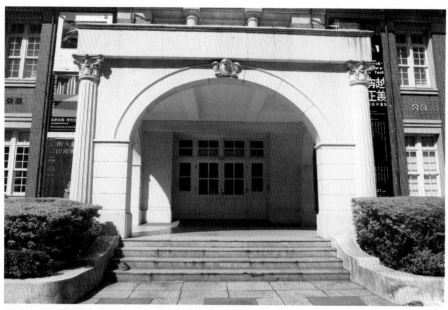

▲ 台北當代藝術館入口車寄

▲ 台北當代藝術館塔樓

台大醫院舊館（第二代台北醫院）

從捷運台大醫院站出站，台大醫院舊館外，紅磚搭配白色洗石子飾帶，紅白相間的外觀，在台北市灰白高樓之中特別引人注目。現存的台大醫院舊館為第二代台北醫院，建造於1906（明治39）年。由於第一代台北醫院為木造，白蟻侵蝕嚴重，第二代由總督府技師近藤十郎設計，主體工程在1907（明治40）年開始改建，完工後被譽為是當時東南亞最現代化且規模最大的醫院。

第一代台北醫院的設置興建

日治初期的醫療衛生政策以防疫為主，對象為渡臺的日本人，而非台灣本地住民，醫療設施也以軍方單位為主。

1895（明治28）年，台北醫院於借用大稻埕千秋街民宅建立，剛開始隸屬於陸軍省軍

▲第一代台北醫院舊觀。引自《台灣写真帖》

醫部，是一座木造建築。隔年，台北爆發黑死病疫情，由於疫情無法控制，同年11月2日，台北醫院改稱為「第一避病院」，並於東門外清國兵營遺跡處設「第二避病院」。12月25日時，廢止兩個避病院，以第二避病院院址為台北避病院。

「病院」即醫院的日語，但當時漢人忌諱「病」字，認為是「病人居住的地方」，於是總督府在新建醫院時，即特別發出聲明將「病院」改名為「醫院」。1897（明治30）年總督府頒布《台灣總督府醫院官制》，全台（包括澎湖）設立10家醫院，此時的「台北病院」等的名稱，都已成為「台北醫院」了。

木造的院舍，屋頂鋪瓦，入母屋造的日式屋頂，有柱列的長廊，可以歸類為陽台殖民地樣式。位置在明石町的現台灣大學附設醫院西址，設計技師為臨時土木部技師小原益知。坐北朝南，重視通風，長廊使陽光不容易直接晒入屋內，有考慮到台灣暑熱的氣候。在配置上，本館、藥局、住院用的病室，以及其他附屬設施之間獨立，以廊道連結，隔離病室以及傳染病室設置在醫院的最外端，可以反映出當時傳染病嚴重，也已經針對嚴重傳染病有隔離的措施。

　　有一位外國醫生馬雅斯當時進行訪查，留下如此評語：「台北醫院之組織管理與一般設備和歐洲各醫院並無差異，台灣新殖民地經營困難中居然能有如此完整醫院，甚為難得。唯一遺憾的是為平房，他日增建二樓時，可將病房移至二樓，如此就為無憾了。」

第二代台北醫院的改建

　　到了1906（明治39）年左右，由於第一代台北醫院為木造，白蟻侵蝕嚴重，由總督府技師近藤十郎設計新建築，主體工程在1907（明治40）年開始改建。第

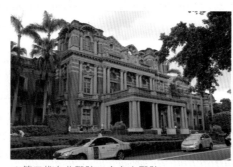

▲第二代台北醫院，今台大醫院

二代台北醫院正面外觀上，以紅磚搭配洗石子，為辰野式風格的表現。門廊車寄使用托次砍柱式，角落三根一組，一根為方柱，另外兩根為圓柱，具有多樣的變化。從正立面望過去，一二樓用完美均等的比例切割，四組列柱排列，相較於一樓，二樓用愛奧尼克柱，出現變化；而側邊兩座衛塔，中央三角形的山牆打開牛眼窗。在細節設計的部分，使用牛腿、勳章飾等古典建築語彙，尚還使用熱帶水果來裝飾細部，使得在整個設計上出現在地性，表現了當時建築師探索台灣建築風格的過程。

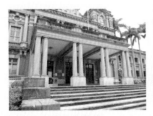
▲車寄充滿古典風格

▲二樓的愛奧尼克柱，可以看到熱帶水果裝飾

▲兩側翼的細部

勳章飾　　牛腿

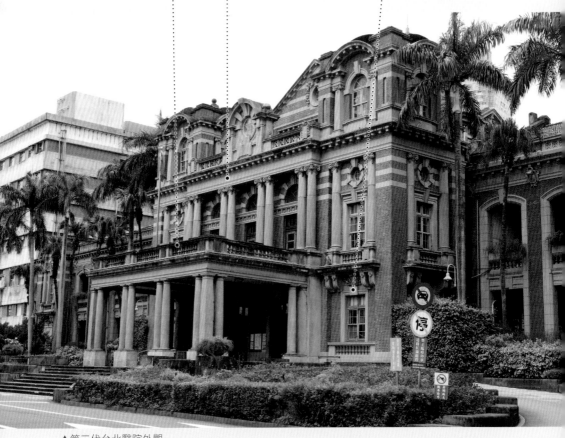
▲第二代台北醫院外觀

　　一進大廳，挑高的天花板減少了壓迫感及醫院的沉重感，二樓的四周以走廊環繞為設計。地板用地磚拼貼，樣式多樣而複雜。在衛生方面，台北醫院抬高地皮的地板，以避免濕氣上升，可以保持乾燥以及清潔。厚實

的磚疊砌構造及雙層牆壁，可以防止傳染病的蔓延。寬闊的外廊，延續了第一代的陽台殖民地樣式，使得日照不容易直接照射到病房室內，可以保持室內的通風及舒適。手術室是當時技術的極致，材料使用陶瓷，室內可以徹底消毒，應用最新技術的X光線及「魔睡劑」（麻藥），在材料上及設計上都是一時之選[1]。

此外，第二代台北醫院內也設置了電燈及市內電話，不僅增加室內照明亮度，市內電話的設置可以病房內通電話，還可以打外線到台北市內，對於住院的病人方便許多。在院內及院長室設置時鐘，宣導現代化守時

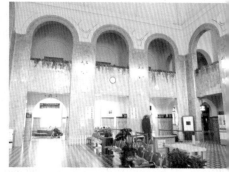

▲大廳挑高，環繞走廊

▲大廳的地磚多樣而複雜

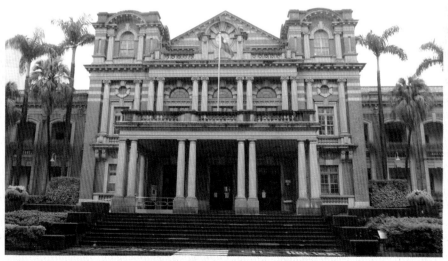

▲第一層車寄的雙列柱為多立克柱式，第二層為愛奧尼克柱式，窗戶切割比例得宜而優美

1. エッキス光線と治療，1913-12-11，《台灣日日新報》。

的概念。不同於現在的是，第二代台北醫院的門口左側有「下足處」，也就是脫鞋的地方，反映了日本人的室內脫鞋的習慣。

　　近藤十郎在建設第二代台北醫院的時候，為此曾考察一些地方的熱帶醫院建築，例如：英屬香港海峽殖民地（今新加坡）、荷屬殖民地爪哇（今印尼）、菲律賓等。其中，1756年設立的英國普里茅斯的皇家海軍醫院，以有頂通道連接行政服務區及各病棟，並隔出中央的中庭，可以說是最早之作。

　　考察的結果，近藤十郎認為「走廊式」優於「大廳式」。所謂的「走廊式」即「魚骨型平面」，為了避免陽光直射，走廊設於南側，使每一個空間量體都有庭院，創造了虛實交錯的空間，讓每一個空間都能有充足的空間和新鮮的空氣，維持良好的殺菌及通風效果，延續了第一代台北病院的做法。這樣的設計也是加上日本住宅內有緣側長廊的空間，對於日本人來說，半戶外的長廊利於通風和採光，也比較熟悉，因此近藤十郎認為「走廊式（魚骨型平面）」優於將設計動線焦點於一地的「大廳式」，這樣的配置也反映在他的其他作品，例如：總督府中學校（今建國中學）。

台北醫院的「魚骨型平面」。引自「台北醫院外科手術室新築工事ノ件」（1914年01月01日），〈大正三年十五年保存追加第八卷〉，《臺灣總督府檔案》，國史館臺灣文獻館，典藏號：00005883001。

台北醫院大事年表

西元	年號	事件
1895	明治 28	台北醫院借用大稻埕千秋街民宅開院，剛開始隸屬於陸軍省軍醫部
1896	明治 29	總督府聘爸爾登任民政局衛生顧問技師，規劃台北市街水道
1896	明治 29	台北爆發黑死病疫情
1896	明治 29	艋舺八甲庄設置台北病院附屬傳染病隔離室，10 月 28 日改隔離室為台北避病院
1897	明治 30	頒布《台灣總督府醫院官制》
1897	明治 30	第一代台北醫院開工
1899	明治 29	頒布《台灣下水規則》
1900	明治 33	頒布《台灣家屋建築規則》
1900	明治 33	頒布《污物掃除法》
1906	明治 39	頒布《判任官以下官舍設計標準》
1907	明治 40	開始改建第二代台北醫院
1914	大正 3	外科手術室以及病房完成。外科室使用加強磚造構造，部分使用水泥，材料及設計都是一時之選。
1915	大正 4	主要廳舍、事務室、藥局等完成
1924	大正 13	主要工程大致完成

西門紅樓（新起街市場）

　　西門紅樓即日治時代的新起街市場，戰後曾經轉用為滬園劇場，現在的再利用方式也延續了戲院的功能。從捷運站出來，穿過兩棟高樓中間，廣場敞開，紅白相間的八角樓展眼面前。人潮洶湧的西門町，西門紅樓前也不例外地擠滿了留影的觀光客，人來熙攘，今昔相同。

　　八角樓的每一面都有牌樓，紅磚外牆上以白色洗石子線條為裝飾，可以想到台大醫院的設計，呈現建築師個人風格。廣場正對著八角樓，後面延伸十字樓，八角樓為兩層樓，十字樓為一層樓的平房，近藤十郎還在十字樓的部分設計扶壁柱，有加強構造的功能，本身也帶有宗教意義。關於此棟建築的宗教說法相當盛行，雖然近藤十郎在設計時，還沒有入籍教會，但是是否以教會的意象來設計？恐怕只有設計者本人可以證明了。

　　八角堂是市場的主要入口，一樓有中央柱為軸心，環以16根柱子，支撐著二樓鋼筋混凝土樓板，目前台北市政府再利用為文創及旅客服務中心，十字樓則進駐了許多文創商家。由於十字樓曾經發生過火災，屋頂的太子樓改用玻璃採光。

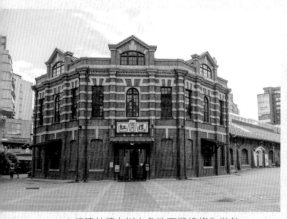

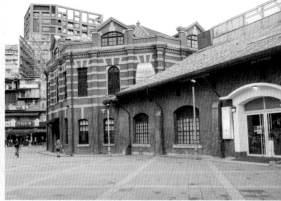

▲紅磚外牆上以白色洗石子線條為裝飾　　　▲在十字樓的部分設計扶壁柱

日治時代的十字樓有5處入口，裡面以兩條走道區分三區，依照販賣的東西之性質做分區，為注重衛生的先驅觀念。在日治時代，新式市場的設置和改善衛生有關。日本人統治台灣後，積極建造新式市場，也改善法令以及其設施，例如：台南西市場（1905）、台中第二市場（1908）。對於統治當局而言，前往市場消費是民眾每日必須的活動，將市場打造的美輪美奐，更能更顯著地宣傳殖民政權的文明教化。台北市西門被拆除以後，西門外在1896（明治29）年，設置簡易的木構造市集，以販售各類肉品為主，稱為「新起街市場」，是最早的樣子。在1908（明治41）年，木構造市場無法滿足社會需求，後由技師近藤十郎負責新市場的設計，即現在所看到的樣子，關於設計者，也有人說是和松崎萬長的共同設計。1911（明治44）年6月25日鎮座台北稻荷神社，求商業興隆發達，可惜神社在二次大戰中毀去。

位置	販賣物品
八角樓一樓	器皿、藥品、乾果雜貨、文具和玩具
八角樓二樓	台灣人土產和明信片
十字形平面	販魚、肉類和蔬果等生鮮產品

▲一樓有中央柱為軸心，環以16根柱子，支撐著二樓鋼筋混凝土樓板

▲屋頂的太子樓裝設採光玻璃

松崎萬長

Tsumunaga
Matsugasaki

謎一般的貴族建築師

松崎萬長於1907（明治40）年受台灣總督府鐵道部應聘來台，新竹火車站（1908，明治41）是最著名的案子。關於「松崎萬長」的名字，在他當時本人的簽名當中，是簽做「松崎萬長」，而後代以「松ヶ崎」稱呼姓。有一說是他是孝明天皇的私生子，9歲時依孝明天皇遺詔下賜「長麿」，以及下賜領地「松ヶ崎」。「松ヶ崎」日本京都的一個地名，為甘露寺舊領地。

松崎萬長出生於1858年，1871（明治4）年隨著岩倉使節團赴歐考察，之後進入柏林大學主修建築，因此建築帶有德國風格。日本當時國家建築建設興起，由辰野金吾所代表的英國派、片山東熊所代表的法國派、以及妻木賴黃所代表的德國派，三派角逐，暗潮洶湧。松崎萬長地位崇高，具有爵位。辰野金吾於1886（明治19）年創立造家學會，松崎萬長也是創會會員。1886（明治19）年，明治政府決議實施「官廳集中計畫」，設置臨時建築局，決定改聘德國人技師安德（Hermann Gustav Louis Ende）與布克曼（Wilhelm BÖckmann）為顧問，松崎萬長為組織首席，辰野金吾、片山東熊、妻木賴黃等人還是他的下屬。雖然這個計畫最後沒有實施，但是德國派得勢一時。

但是他的一生，以及主導作品，一直都是一個謎團。他於來台前兩年，他放棄爵位，孑然來到台灣。在台灣的設計，除了最著名的新竹火

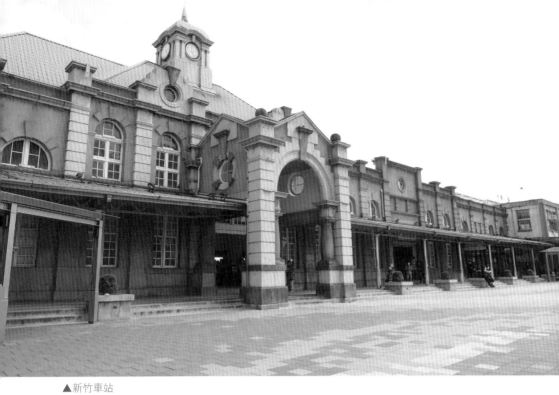

▲新竹車站

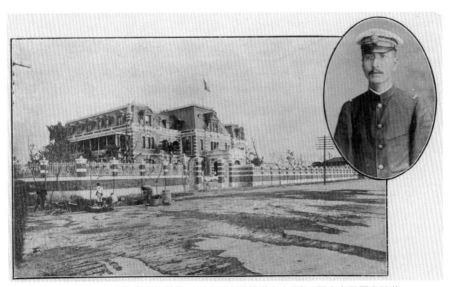

▲鐵道飯店全景，圖右為福島克己技師。引自《台灣鐵道史中卷》／國立台灣圖書館藏。

松崎萬長

▲西門市場

車站以外，鐵道飯店（和野村一郎共同設計）、西門紅樓（和近藤十郎共同設計）等，松崎萬長也名列共同設計者。但是，他在鐵道部的任職記錄，從1907（明治40）年開始，只到1909（明治12）年為止，之後他在哪裡任職？確實的作品？都是一個謎團。

有幾個線索可以探索松崎萬長的足跡。有一個說法，他曾住在台中及彰化，也曾設計過中部地區幾個公共建築，最著名的說法是台中公會堂為其設計。而晚年的松崎萬長失意落魄，搬回台北八甲町的破小房子，遭到斷水斷電，甚至營繕課的補助都成為他的酒錢，借酒澆愁。最後在1921（大正10）年，因為參加女兒婚禮而回東京，不久過世。對照早年的意氣和晚年，令人不勝唏噓，只有他設計的新竹火車站，仍然在縱貫線上守護著來來往往的旅客。

事蹟與作品

重要年表

1858年　出生9歲時依孝明天皇遺詔下賜「長麿」，以及受領地「松ヶ崎」。

1871（明治4）年　隨著岩倉使節團赴歐考察，之後進入柏林大學主修建築

1886（明治19）年　造家學會成立，明治政府計畫「官廳集中計畫」，意氣風發

1907（明治40）年－1909（明治12）年　受台灣總督府鐵道部應聘來台行蹤不明，據說移居中部接建築設計案

1921（大正10）年　返回東京，受到風寒而過世

參與之重要建築

新竹火車站（1908）、鐵道飯店（1908，和野村一郎共同設計）、西門紅樓（1908，和近藤十郎共同設計）

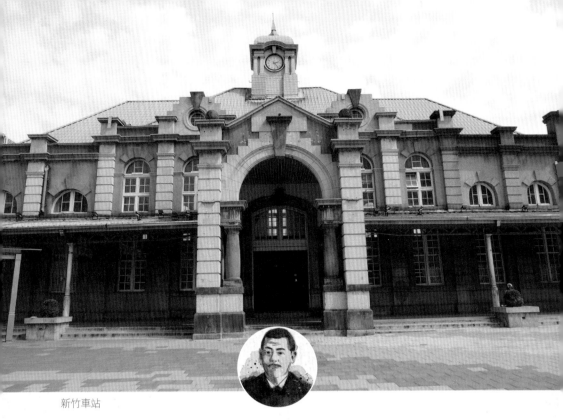

新竹車站

跟著建築大師
走一走

新竹火車站：縱貫線上的一顆明珠

　　新竹火車站起建於 1908（明治 41）年，竣工年代為 1913（大正 2）年。新竹火車站的柱式以托次坎柱式為主，結構為磚材與洗石子，表面處理成為仿石材的收邊，呈現歐陸建築穩重的風格。

　　屋頂為馬薩式屋頂，從正立面，可以感受到其巨大的量體。屋頂前段下方開有兩個牛眼窗，成為正立面的一大特色。中央有一個塔樓，時鐘高高在上，從遠處就可以望見，對於總督府而言，搭火車是養成人民時間觀念的新時代觀念，在當時具有引進標準時間的報時意義。其立面雖然橫向拉長，但是在縱向的視覺上，仿石造的列柱排列，在屋頂錯落有致，使得視覺上不會太過於橫向散出，而有一種整體性。

縱貫線的通車與台灣人生活的改變

　　西部幹線目前留存的火車站中，以新竹火車站及
台中火車站的站體最為華麗，以古典樣式為主的設計，
中央為鐘塔、寄棟造的屋頂往四側傾斜，再加上列柱、
灰泥雕花等裝飾，具有古典之美。很可惜沒有留下來的第二代台北車站，也
是紅磚的古典外觀，再加上鐵道旅館，1910年代的台灣，宛如來到歐洲。

　　縱貫線於1908（明治41）年通車，代表了台灣邁入現代化的過程。除
了車站以外，位於台中公園的雙亭，更是代表了鐵道通車的慶典。鐵道的通
車，帶來了觀光化的條件，也帶動了休閒及旅遊的風氣，各種案內書的出
版，競相宣傳台灣名勝。另外就是火車準時的概念，帶動了現代時間的觀
念。對於當時台灣人而言，鐵路通車的影響很大。

　　在正立面中央玄關開一個大拱門，形成一個車寄，拱門上以拱心石裝
飾，迎接遊客到來。拱門的兩側有一對立柱，上面安置著一對圓石，內側三
個角落以托次坎短柱支撐。而從室內往外看，大門與剪票口內側分別具有
水平與三角形山牆，與托次坎柱式的浮雕裝飾，在細節上，設計者仍然注
意到其比例美感。而在月台的部分，鑄鐵構造有著當時的美學。

▲拱門形車寄，以拱心石裝飾

▲鑄鐵構造的月台棚架

▲新竹車站入口大門，兩側有托斯坎柱式

▲大門內側

▲新竹市消防局

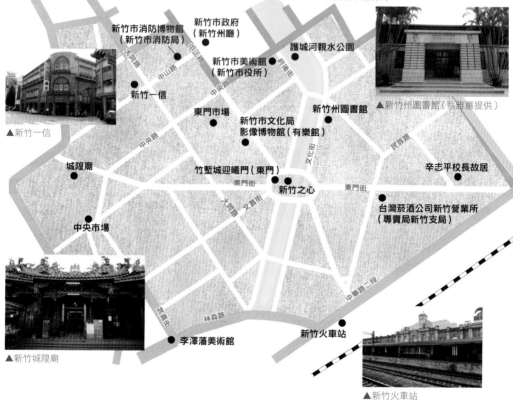

▲新竹一信

▲新竹州圖書館（蔡雅蕙提供）

▲新竹城隍廟

▲新竹火車站

新竹市消防博物館（新竹市消防局）

新竹市政府（新竹州廳）

護城河親水公園

新竹市美術館（新竹市役所）

新竹一信

東門市場

新竹市文化局影像博物館（有樂館）

新竹州圖書館

城隍廟

竹塹城迎曦門（東門）

新竹之心

辛志平校長故居

中央市場

台灣菸酒公司新竹營業所（專賣局新竹支局）

李澤藩美術館

新竹火車站

　　新竹火車站的前面，也是一個小廣場，隔著行人安全島，車站看守著來來往往的旅客。新竹的舊城區古蹟集中，從車站不用十分鐘的路，就可以看到竹塹城迎曦門（東門），而沿著東門護城河，規劃成為親水公園。在水的一端，是新修復的新竹州圖書館，為此地帶來許多文藝氣息。而一直朝東往東大路，則是辛志平校長故居，以及新竹專賣局。

　　從東門往市中心的方向，會先看到新竹市文化局影像博物館（有樂館），做為影像文化資產的保存使用。接著，會看到東門市場，這裡規劃成為文創區，有很多文創商家的進駐。而接著往北，是新竹以前的公共官衙區。包括新竹市役所（新竹市美術館）、新竹市政府（新竹州廳）、新竹市消防博物館（新竹市消防局）、新竹一信等具有特色的古建築林立其中。

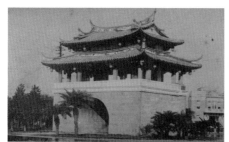

▲竹塹舊城僅存的古城門「迎曦門」。引自《新竹州要覽》／國立台灣圖書館藏

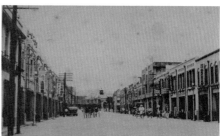

▲從迎曦門望向新竹火車站，這條街廓是日治時期新竹市火車站前的榮町通街景。引自《新竹州要覽》／國立台灣圖書館藏

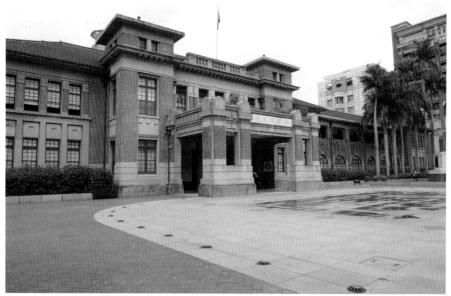

▲新竹州廳，今新竹市政府

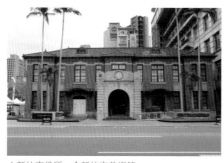

▲新竹市役所，今新竹市美術館

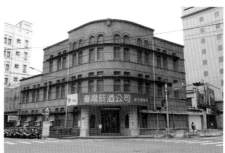

▲專賣局新竹支局，今台灣菸酒公司新竹營業所

森山松之助

Moriyama Matsunosuke

台灣總督府及三大州廳等重要建築的設計者

　　談到台灣的日治時代建築師中最具有代表性者，非森山松之助莫屬。許多重要代表建築，都是出自森山松之助的設計。除了台灣總督府、三大州廳以外，鐵道部、台北水道唧筒室、台南法院等這些代表台灣日治時代的公共官廳建築，許許多多都是來自於森山松之助的設計之手。而他的生平為人，也猶如他的建築作品一般，精采而充滿戲劇化。

　　1869（明治2）年，森山松之助出生於大阪望族之家。父親森山茂具有外交官及貴族院議員的身分，母親靜子為大阪望族渡邊家之女，但是父母在他年幼時已經離異，自小和雙親之間感情疏離，加上罹患血咳之病，求學過程並非順利。高中數度休學退學，就讀軍校的體檢也不合格。才華洋溢，風流倜儻，脾氣高傲且喜歡高級品，深具貴公子脾氣，流連忘返在貸座敷（酒樓）與藝妓之間。生涯來往的友人，許多都是貴族上流社會人士，如久邇宮邦親王，是中學學習院時代的後輩，而在東京帝國大學的前後屆，有日本建築史名家武田五一，以及一同來台任職於營繕課的中榮徹郎。

全台第一座全鋼筋混凝土造建築

　　森山松之助來台原因也非常戲劇性，1897（明治30）年從東京帝國大學畢業後，並沒有在正職建築師事務所工作，而是長期在第一銀行建築事務所擔任囑託兼職，並且在東京齒科醫學校及東京高等學校擔任講師。受到原來是辰野金吾的合夥人岡田時太郎的庇蔭，他在岡田時太郎的事務所工作，並認識到號稱「日本第一牙醫」的血脇守之助。森山松之助設計

了東京齒科醫學院以及血脇邸及診療所，受到血脇守之助的賞識，並引起當時台灣民政長官後藤新平的注目。同為醫界人士，血脇守之助及後藤新平，以前就有認識，再加上其師辰野金吾的大力保證推薦。當時的台灣還是一個未開發地，對於森山松之助來說，正是一個大顯身手的好機會。於是，他決心來台灣。

1906（明治39）年，森山松之助正式來台擔任囑託，設計台北市電話交換局，是全台灣也是全日本帝國當時第一座全鋼筋混凝土造建築。1910（明治43）年升任技師，並接任總督府新廳舍的新建工程，開啟日治時代台

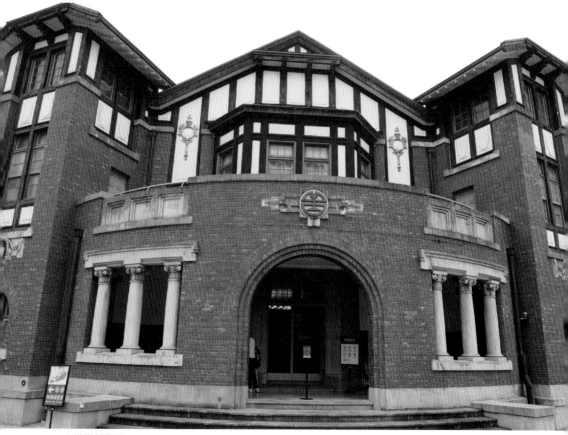

▲鐵道部園區

灣建築工程的高峰，也留下了許多傳世作品。他曾經有升任課長的機會，但是由於不想做行政工作，而又把課長的工作推給了近藤十郎。1915（大正4）年，曾經因為身體不適而辭退官位返日，但是半年後又受到總督府的召回續任技師。生平

▲台灣總督府。引自《臺灣の風光》／國立台灣圖書館藏

患有結咳之症的森山松之助，加上家庭背景優渥，也造成他對於工作的態度較為隨性，但由於他本身的設計能力以及對於建築材料、構造等的掌握能力精準，受到總督府的重任。直到1921（大正10）年終於獲得總督府退休同意，回日本經營建築事務所。

返回日本後的台灣味建築

　　森山松之助回到日本以後，和台灣相關的建築有：高砂寮（1922）、新宿御苑中的台灣閣（1927），其中台灣閣為慶祝昭和天皇成婚所建造的涼亭，以鋼筋混凝土為材料，屋頂翹著燕尾，具南國風光，在新宿御苑中成為一景。[1]

　　森山松之助在職的1910年代，經過前期的災害以及政局不安定等因素，終於來到總督府大興土木、進行基礎建設的時代。森山松之助處在這樣的年代，大膽地運用新材料以及新構造，並將西洋建築語彙運用自如，不僅反映了日本帝國興盛，時勢造英雄的情勢，也使他的作品成為台灣日治時代的建築代表作。

1.1924-04-22，《台灣日日新報》。

事蹟與作品

重要年表

1869（明治2）年　出生於大阪望族之家
1889（明治22）年　學習院尋常中學校畢業
1889（明治22）年　就讀於東京第一高等學校
1892（明治25）年　原欲讀海軍學校但體檢不合格而斷念
1893（明治26）年　延畢一年入學東京帝國大學工科大學造家學科
1897（明治30）年　東京帝國大學工科大學造家學科畢業
1906（明治39）年　來台擔任台灣總督府土木課囑託
1910（明治43）年　升任技師，為總督府新廳舍工程負責技師
1915（大正4）年　短暫離職，10月又因總督府之邀而復職
1921（大正10）年　回到日本，開設建築師事務所
1949（昭和24）年　於戰爭疏開地山形縣鶴岡市過世

重要設計建築

● 東京勸業博覽會台灣館（1907）、台北水道唧筒室（1909）、土木部（1909）、台南郵便局（1910）、
台北市電話交換局（1910）、總督官邸（1912）、基隆郵便局（1912）、台中州廳（1913）、專賣局
（1913）、台北州廳（1915）、台南州廳（1916）、台灣總督府（1919）、北投溫泉公共浴場（1913）、
鐵道部（1920）

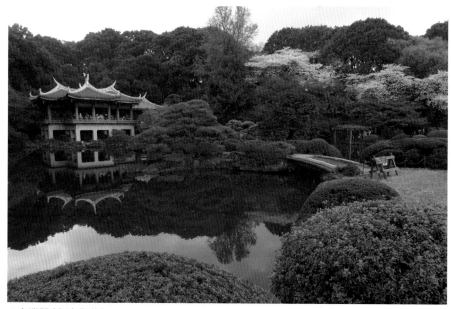

▲台灣閣（新宿御苑）

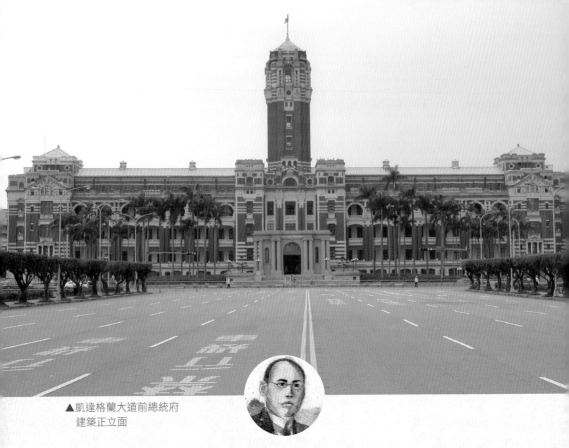

▲ 凱達格蘭大道前總統府
　建築正立面

跟著建築大師
走一走

　　博愛特區的範圍，以總統府為中心，廣義的範圍為中華路以東、中山南路與羅斯福路連線以西、忠孝西路以南、南海路和和平西路二段連線以北，為臺北城內的南半部，是戒嚴時期開始劃定的軍事管制區。官署有台北賓館，司法大廈、專賣局、國史館等機構設置在此，從日治時代總督的辦公室及官邸林立，象徵意義濃厚，具有重要地位。

總統府（台灣總督府）

　　中間尖塔聳立，紅白相間的外觀，總統府的建築樣貌，早已深植在大家的腦海當中。而這一棟台灣最重要的建築，是森山松之助生涯當中最重要的作品，也改變了他的命運。不管是總統府或者是台灣總督府，在以前都是一個禁地。從戰後1946年改稱為介壽館以來，經過1950年稱為「中華民國總統府」，直到2006年才更名為「總統府」。1998年由於文化資產法的修正，指定為國定古蹟；2001年再次修正古蹟指定範圍。正前方的介壽路在1996年改名為凱達格蘭大道，見證了台灣民主化的過程。總統府除了做為府內官僚的行政辦公室以外，在平時以及假日固定時間，有開放廳舍讓一般民眾進去參觀，也有許多外國觀光客到來，扮演了現代民主社會中，拉近國家元首與國民之間的距離以及友好外交的媒介，這應該是日治設計當初所沒有料到的吧！

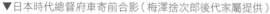

▼日本時代總督府車寄前合影（梅澤捨次郎後代家屬提供）

▲總統府車寄

▲車寄動線

穿越百年的最高行政廳舍

　　為了進去總統府內參觀，繞了總統府
的外牆一大圈，問了好幾個站崗的憲兵，
才走到排隊的位置。配合安檢人員的要
求，把隨身行李物品打開，喝一口水，就
能從玄關入口堂而皇之的進入國家殿堂。
一道斜坡上去，鼠灰色的車寄迎接著入

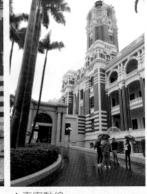

▲總統府塔樓

口，這裡是以前總督及高官停車下車的地方，如今敞開歡迎民眾入場，入
口及四角以愛奧尼克雙柱妝點。從入口望上去，塔樓聳立入天，在邊角的
地方用許多方塊前後錯落收邊。紅色的橫帶區塊，鑲上白色的滾邊，凹凸
不平、錯落有致，使建築的表情活潑起來。

　　穿過大門進去，就是大廳，也就是現在的「敞廳」，是總統和貴賓拍
合照的地方。「敞廳」整個挑高，從高角度採光進來，整個採光明亮。大
廳有一個大樓梯往上，在中間轉折左右轉，中間安置著壁龕。而這裡也成
為遊客拍下「總統府到此一遊」照片的熱門景點，每一組遊客在樓梯前井

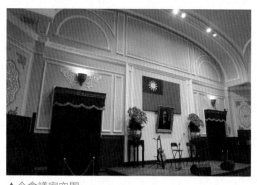

▲今會議室空間

然排列，有好幾位志工幫忙按手機快門合照，不管是團體或單人遊，大家都會拍到紀念照，算是一種貼心服務吧！

中央樓梯轉上去，進入大禮堂，是以前的會議室。講台上原本安放的是天皇身影的「御真影」，此地不僅舉行重要會議，也在此舉辦神道教宗教儀式。而戰後大禮堂不僅舉辦總統就職宣示典禮，還有邀請民眾舉辦過演奏會，表現親民的作風。

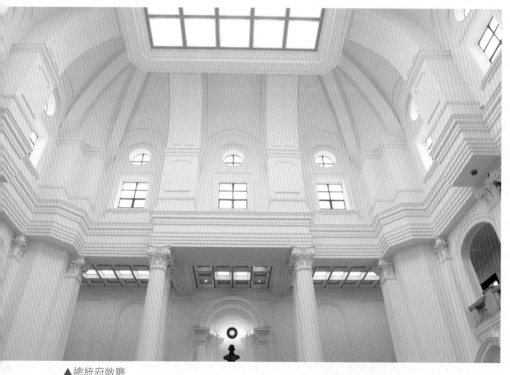

▲總統府敞廳

今非昔比的總統府

由於在二戰末期遭受空襲，戰後的修復使得減少了許多華麗度。從一入口的車寄開始就有很大的改變；敞廳原本正面高掛水牛頭像；樓梯以外以三面雙層迴廊環繞，開口為三開間，以兩層樓的雙柱及方形壁柱裝飾。如今，這些都只剩下單柱，柱頭樣式也比較簡略，牆壁斷山牆上，原本也有華麗的花飾，線腳

▲總統府舊敞廳。引自《台灣紹介最新寫真集》

也更加繁複，但是修復後只留下數條線腳。上方原本使用由武田五一[2]設計的彩色玻璃，但是現在都變成普通透明玻璃。在會議室的部分，原本是鋼構屋架，換成木屋架，而原本有柱列及壁畫在牆上，現在的室內顯得較為單調。

▲敞廳牆壁山牆

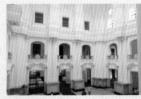

▲敞廳原本華麗的裝飾今日皆已簡化

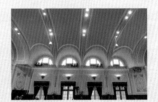

▲會議室屋架

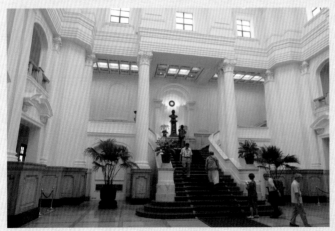

▲總統府敞廳

2. 武田五一（1872年12月15日－1938年2月5日），日本史界稱為「關西建築界之父」，致力於設計研究日本茶室，以及介紹當時歐洲新藝術運動，也是京都帝國大學及其建築科的創設人。畢業於東京帝國大學造家學科，和森山松之助為同屆同學。

導覽台灣總督府

總督府為日字形的平面，在中軸上配置重要空間，總督辦公室等最重要的高官的辦公室安排在二樓日字形平面中軸上，四周圍繞著各部門的辦公室，附屬空間則安排在側邊，空間系統明確，上下階級井然分別。根據原始平面圖，總督辦公室位於二樓玄關正上方，正對著廣場及馬路，向東望台北盆地，一路延伸著開發方向，一覽無遺。總督府的主棟包括地面層，總共樓高五層。塔樓原本設計是六層，變更設計後改為十一層，達60公尺，完工時成為當時台灣最高的建築。

當時的各層樓的規劃如表：

一樓	**附屬及服務空間**：倉庫、印刷室、內部郵局、守衛室、值夜室、司機休息室、浴室。 **設備空間**：配電室、汽罐室、電話交換室、電氣時鐘室、燃料庫
二樓	**主要入口**：車寄、玄關、大廳、廣間、辦公室、一般食堂、吸煙室
三樓	總督辦公室、總督秘書官室、總務長官辦公室、應接室、會議室、高等官食堂、吸煙室
四樓與五樓	辦公室、會議室、吸煙室、倉庫

地階層主要為服務性及設備空間，配置許多先進的設備空間，例如：電力、電信、昇降機、垃圾收集系統、鍋爐熱水系統等，在當時為一等一的先進設備。外觀仿石砌，形成一個台基效果，給人地下室的感覺，但是事實上，地階層仍位在地表之上。這樣的視覺差異性，也是欣賞總督府的一大特色。

參觀的時候，開放範圍主要在面向中庭的通道之間。從中庭，可以窺見

▲總統府中庭一景

▲總統府中庭

到平常無法看到的總統府的背
面樣貌，下四層是白色，只有
上面是紅色，也可以看到在四
角落樣式非常特別的吸煙室。

吸煙室設置在各個樓層，
也成為當時官員辦公時交流的
地方。據說，吸煙室的設計，
是競圖委員之一的中村達太郎

▲中庭四角落樣式非常特別的吸煙室

在防震的考量下堅持設置。這樣的構造不僅在後來幾次的地震中沒有受到
傷害，也成為完工後各樓層官員的交誼場所。說到官員的交流場所，據
《台灣日日新報》上的報導，完工後的高等官食堂成為辦公的高等官最期
待的地方。餐廳曾經聘請了台北公園內著名餐廳「ライオン」的廚師駐
點，報導甚至特別列舉了當時的部會首長最喜歡的菜單料理。[3]

由於總統府的塔樓有11樓，因此當時就已經設置了昇降梯（電梯）的
設備，昇降梯除了設置在四個角落以外，也放在前後入口，加上中央塔共

3. 總督府新廳舍高等官食堂，1925-04-01，《台灣日日新報》。

有七部。而總統府的正面有典型的陽台,有一個弧狀的走廊。但是比較特別的是,四向的陽台不僅沒有環狀相通,且北向因為日曬情形不嚴重而沒有設置陽台。因此這個設計以解決氣候的防暑、陽光直射等問題為主,而不是考慮到連通的動線。

在這一棟建築中也展現了森山松之助對結構及材料的巧思。森山松之助在來台初期,設計台北市電話交換局,為日本帝國境內第一座純鋼筋混凝土建築。由於牆壁比磚牆還要薄,辰野金吾特地來台考察。而在總統府的建築裡面,也特別為了台灣防震的需求,使用「酒井式耐震水泥磚」,以鋼筋混凝土柱樑混合磚承重牆系統為結構,比較耐震。而總統府使用面磚是與日本東京火車站外牆相同的「品川白煉瓦株式會社」公司產品,可以想見其材料的規格非常高段。

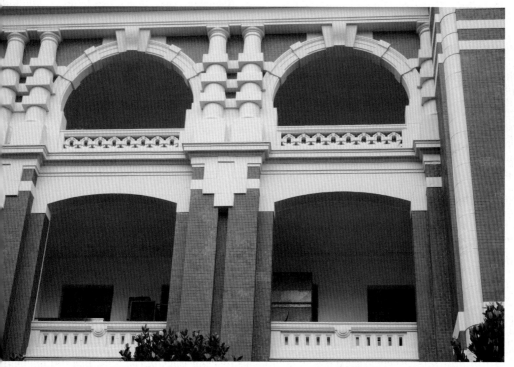

▲總統府正面陽台走廊

充滿爭議的台灣總督府競圖

　　日本帝國第一個舉辦建築競圖的地方，是在台灣的台灣總督府。競圖，是由建築業主發出公告，以希望條件及限制評選最佳圖面給予設計監造權，有現代自由民主的含意。而在台灣的這一宗競圖，是由於後藤新平希望「獎勵建築學術，並且廣納群賢之見，冀望從競圖中得到新總督府合適的設計方案。」實際上由土木局長長尾半平立案，上呈民政長官後藤新平及台灣總督佐久間左馬太批准許可下辦理這場競圖，在競圖的性質本身就含有強烈的殖民統治性。當時台灣的第一大報《台灣日日新報》就曾批評，捨棄台灣總督府土木局營繕課的優秀技師設計，而大費周章地舉辦競圖，非常舖張而浪費。

　　競圖的評審包括帝國本身東京帝國大學相關的建築大老5名，以及業主的台灣總督府2名：

　　辰野金吾（委員長，東京帝國大學名譽教授，工學博士）

　　中村達太郎（東京帝國大學工科大學教授，工學博士）

　　妻木賴黃（大藏省臨時建築部技師，工學博士）

　　塚本靖（東京帝國大學工科大學教授，工學博士）

　　伊東忠太（東京帝國大學工科大學教授，工學博士）

　　長尾半平（台灣總督府土木局長）

　　野村一郎（台灣總督府營繕課長）

　　競圖分為第一階段及第二階段，在競圖辦法制定之前，辰野金吾就已經參與了競圖委員的辦法制定，球員兼裁判的情形，在一開始就蒙上了陰影。參加競圖的身分規定只要日本帝國境內者都可以參加，並不限制資歷，從台灣總督府土木局營繕課有三名參加者，包括森山松之助。

　　第一階段競圖結果於1908（明治41）年1月7日公布，長尾半平在報紙上發表評論，批評第一階段募集來的設計圖均未考慮到亞熱帶建築的使

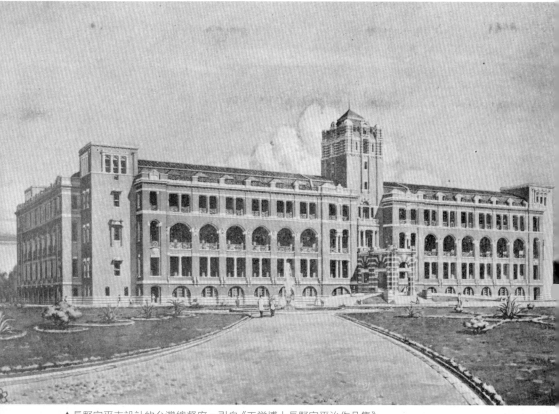

▲長野宇平志設計的台灣總督府。引自《工学博士長野宇平治作品集》

用。緊接著進入第二階段的設計競圖，要求七位入圍者提出詳細的百分之一的平面、立面、剖面圖，加上二十分之一的各部詳細圖、透視圖，以及施工說明仕樣書及工程預算明細。第二次競圖審查中，第一階段獲選第一名的鈴木吉兵衛最先受到剔除，原因是評審認為他的設計模仿自海牙和平會議堂，並評論「設計拙劣」。

　　最終的評選結果，長野宇平治雖然為第一名，但是只有獲選乙等，無實質的設計監造權，這對於在競圖成果上是無意義的。長野宇平治在日本的建築雜誌投稿抨擊，最後仍然抵擋不了大勢，領回獎金。最後，設計監造的工作，指派到總督府技師森山松之助頭上，成為了歷史上的爭議案件。

森山松之助在總督府的更改設計

森山松之助雖然在競圖中沒有獲選，卻因為在總督府任職技師而獲得工程監造的大任。總督府工程真正開工是在1912（大正元）年6月1日，直到1919（大正8）年3月才竣工。從一開始的競圖到開工期間，總督府組織擴張，長野宇平治設計的廳舍並不能容納這麼多職員，因此森山松之助修改圖面設計，並增編工程預算。另外，把原本的六層樓塔樓設計加高到十一層樓，使得設計比原案還要更加繁複華麗，顯眼又富麗堂皇，更能夠滿足殖民當局的威權象徵。複雜的紅白相間及多並列柱式的樣式，成為台灣建築史中「辰野式」的代表作品。

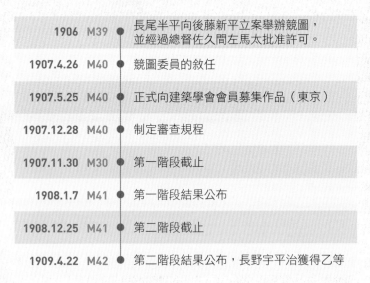

1906	M39	長尾半平向後藤新平立案舉辦競圖，並經過總督佐久間左馬太批准許可。
1907.4.26	M40	競圖委員的敘任
1907.5.25	M40	正式向建築學會會員募集作品（東京）
1907.12.28	M40	制定審查規程
1907.11.30	M30	第一階段截止
1908.1.7	M41	第一階段結果公布
1908.12.25	M41	第二階段截止
1909.4.22	M42	第二階段結果公布，長野宇平治獲得乙等

（M＝明治）

台北賓館（第二代總督官邸）

　　在總統府的斜前方，高牆內，矗立著一棟充滿神祕的的建築物。正是台北賓館，也是以前的總督官邸。正立面各種不同的柱式、中央華麗的山牆，正立面誇張而好幾層樓高的馬薩屋頂，第一時間吸引到目光，很難不會留下印象。仔細一看，中間的鮑魚飾是總督府的「台字徽」，和原總督府車寄上相同，從一些細節，可以看出總督府與總督官邸設計都有呼應之處。正中央開有通風窗以及老虎窗，屋瓦為石板瓦，一個突出的二層樓陽

▲總督府山牆上的「台字徽」

▲馬薩式屋頂

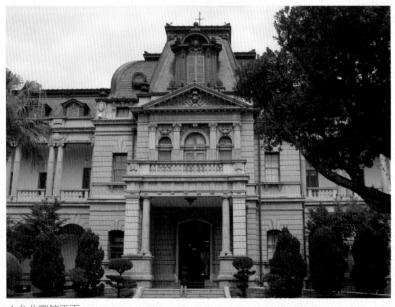
▲台北賓館正面

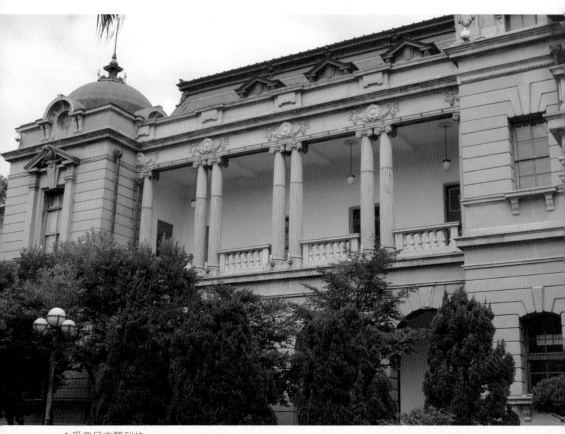

▲愛奧尼克雙列柱

台，設計成入口車寄的小陽台。兩側翼較為低矮，但也是馬薩屋頂設計，錯落有致。地板抬高一個樓層，一樓為拱圈，二樓兩側翼排列著愛奧尼克的雙列柱，向側面展開，構成走廊，是為了防暑熱。

　　現存建築為第二代，第一代總督官邸由福田東吾及宮尾麟在1901（明治34）年所興建，為仿新文藝復興樣式，因為白蟻蛀蝕嚴重，在1912（大正元）年重新由森山松之助修建，變成現在的仿巴洛克風格。為了展現仿歐洲王宮的氣派，在建造總督官邸時，產生預算不足的問題，後藤新平還挪用特別會計法融通台灣神社建築工程剩餘款，流用到總督官邸才順利完成。

　　在第一代與第二代的總督官邸當中，第二代總督官邸更加強了宴客

總督官邸與仿巴洛克風格

　　「巴洛克」意思為「破碎的珍珠」，以橢圓平面、歪曲的動感線條為特色，華麗、扭曲、大膽、誇張的風格，很快就受到歐洲帝王皇宮喜愛。1857年拿破崙三世建造羅浮宮新館後，傳遍歐洲各國，成為王權的象徵。而在在日本、亞洲、美洲、非洲等殖民新開地，更成為象徵威權、富麗的代表。

　　在建築史上，建築的原鄉風格要素經過地理的傳播以及時間累積以後，由當地建築師或工匠自行詮釋或加以發展運用，往往會脫離原本的語彙所涵蓋的比例、意涵以及運用方式，在台灣的近代建築，經過日本建築師的再度傳播及詮釋，再傳播到台灣民間街屋以及宅第，成為摩登及富貴的象徵，而大受歡迎，但是要稱為「仿巴洛克風格」，以和西方建築原鄉風格做為區別。

的功能，主入口配置南側，房間配置在南北兩側，看似符合台灣季風方向的氣候條件，但是台北賓館的重要空間卻是配置在北側，反映了歐洲宮廷的空間配置觀念。第二代總督官邸的改建引進鋼骨與鋼筋混凝土，與原有磚造系統結合，成為混合結構系統，在當時頗為先進。在室內空間的配置上，一樓的接待功能更加加強，會議室、大食堂、應接室、書記室等接待與事務空間配置於一樓，而二樓綜合了總督接待以及平時生活的空間，尤其是接待日本皇室成員的功能，一直是總督官邸的重要功能。為了能夠好好接待日本皇室成員，二樓有居間、婦人客室（早安間）、食堂等各式不等的接待功能空間，當然，佔面積最大的「大客室」以及「大廣間」，猶可見到當時總督接見日本皇室用的奢華設計。

▲二樓牆面與彩色玻璃

▲二樓牆面窗飾

華麗的總督官邸細部設計

從一樓的大樓梯一上去，現在的大廣間壁面有個金碧輝煌的水晶燈飾及金色的牆飾，另一側為彩色玻璃，吸引遊人目光。大客室的橫樑上安置兩座灰泥雕塑的梅花鹿頭，象徵殖民統治。後面陽台可以直接眺望北側的大庭院，但是現在沒有開放。

大廣間現在展示精美的雕刻裝飾櫃，四面為不同的圖樣，分別為：富士山、嵐山渡月橋、嚴島神社、日光神橋等著名景點，四角並

▲維多利亞磁磚的壁爐

▲多樣的地磚

▲壁爐磁磚

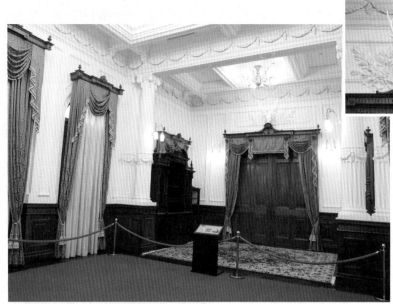

▲大客室門楣上的
梅花鹿標本圖騰

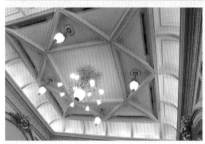

```
  1
 2 3
```

1. 大客室
2. 天花板
3. 室內華麗的鮑魚飾
 裝修

雕刻著栩栩如生的展翼飛鳥。在細部的室內裝修上，在每個房間的天花板製作燈飾以及中心飾，並以大量華麗的柱式及勳章飾以及線腳裝飾。木質拼花地板及地磚，則可以看到日治時代的工藝水準，以歐洲風格的家具、櫥櫃、窗簾盒及窗簾，都加深了建築的華麗。值得注意的是，總督官邸的每個房間都設置了壁爐，上面有大鏡子，雖然台灣位於亞熱帶，壁爐不具有作用，壁爐的本體則用維多利亞磁磚裝飾，讓人聯想歐洲宮廷風情。

總督官邸的前後有兩個庭園，正前方的庭園有一個歐式大噴水池，加上馬薩屋頂的外觀，彷彿置身歐洲。後側的庭園採當時日本最流行的日式

1	
2	3

1. 西洋式的前庭

2. 後院融合了日、漢、洋式

3. 原台北天后宮的石獅子

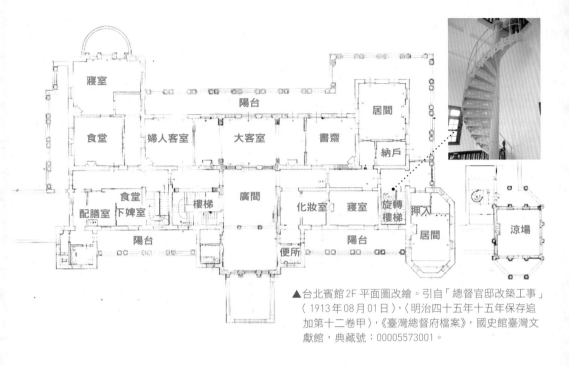

▲台北賓館 2F 平面圖改繪。引自「總督官邸改築工事」
（1913年08月01日），〈明治四十五年十五年保存追
加第十二卷甲〉，《臺灣總督府檔案》，國史館臺灣文
獻館，典藏號：00005573001。

平面圖標示文字：寢室、陽台、居間、食堂、婦人客室、大客室、書齋、納戶、食堂、配膳室、下婢室、樓梯、廣間、化妝室、寢室、旋轉樓梯、押入、居間、涼場、陽台、便所、陽台

與洋式融合的風格，再加一些中式情調，增添南國風情，樓梯邊有從台北
天后宮運來的一對石獅子。1920（大正9）年，總督官邸在一側興建和館，
代表著公務上雖然洋化，但是日本人總督的平日生活仍是偏向和式。

適應台灣氣候的設計

　　除了仿歐洲建築形式以外，總督官邸的建築在設計的時候，也考慮到
了台灣的氣候風土。由於台灣濕氣重、白蟻多，因此整整抬高一層樓，以
保持通風，而屋頂的馬薩屋頂，在台灣除了貓道的維修功能以外，亦是具
有通風的功能。而前側與後側都設置了雙柱式排列的走廊，尤其後側面對
後院的走廊，成為 2020 年總統就職演說的發表場地。走廊在熱帶屬於常
見的構造，讓主牆壁退後一個距離，可以避免直接接觸到陽光及雨水。這
樣的空間是從新加坡的 verandah 發源而來，也就是「陽台殖民地樣式」，
而對於住宅建築來說，日本建築中也有半戶外空間的「緣側」，可以調節
室內外的流通。

三大州廳

監察院（台北州廳）

　　台北車站往東慢慢步行，快要到善導寺站之前，這一帶原本稱為「三板橋庄」，就可以看到監察院，也就是以前的台北州廳。除了總統府以外，位於台北、台中、台南的三大州廳，可以說是森山松之助的另外一個代表作，都還是由政府單位使用中。從這些作品中可以反映出森山松之助的作品風格的多樣性。

　　走近台北州廳，第一個注意到的是中間一顆大穹頂，以及左右的八角形衛塔。這三顆圓球是視覺焦點，非常具有特色。

　　入口位於市街轉角，一樓是入口車寄，外觀呈圓弧狀，由六根托斯坎柱子組成，中間圓柱兩兩相對，最側邊則是方柱。二樓則是一個陽台的平台，由三個圓拱窗出入，兩側則為平頂角樓，在高低差上錯落有致。在細節的裝飾上，森山松之助用了具有熱帶水果風格的泥塑裝飾，展現了台灣本土風情。

● 歷史變遷

1915（大正4）年 主棟及西翼及北翼廳舍完工，耗費工程費高達 27,000 元，當年盛大進行落成典禮、展覽會、開放參觀、寫真照片巡迴全島展示等活動。

1916（大正5）年 內部裝修完成，遷入辦公，並繼續增建。

戰後初期，分別由台灣省行政長官公署及台灣省政府使用。

1958年由監察院使用至今。

上面的破風山牆形成一種裝飾

鮑魚飾

屋頂部分

• 牛眼窗

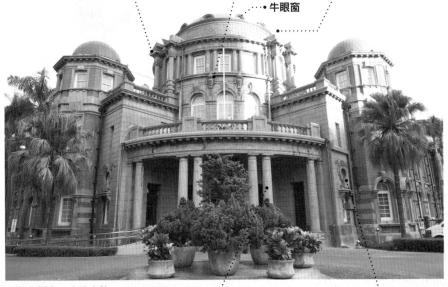

▲台北州廳，今監察院

入口位於市街轉角，一樓是入口車
寄，六根托斯坎圓柱成雙成對，兩
側為方柱

熱帶水果的泥塑裝飾

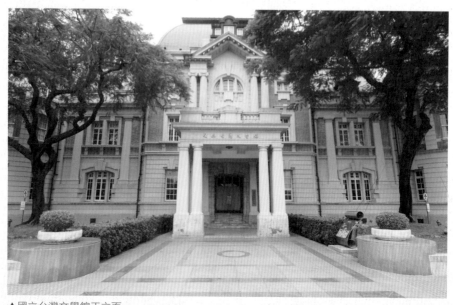

▲國立台灣文學館正立面

台南文學館（台南州廳）

　　包括監察院、台中舊市政府、國立台灣文學館這三棟日治舊有的州廳舍，森山松之助能夠擔任這三棟重要州廳舍的設計，和時局有著密切的關係。1898（明治31）年總督府聘後藤新平為民政長官，開啟了積極進取的作風。日治初期的統治不穩定，總督府一開始借用清朝府衙辦公，後來木造設計廳舍，遭受白蟻之害。1909（明治42）年，改地方制度為十二廳，需要大量的辦公廳舍建築。而1920年又從十二廳改為五州二廳。「廳舍」在日語裡面是指「政府單位

▲國立台灣文學館車寄

▲國立台灣文學館山牆

的機關辦公建築物」，而在台灣的古蹟命名當中，也成為代表日治時代的官方建築，為人耳熟能詳，其他的地方廳舍則由小野木孝治設計標準圖面。森山松之助利用這些歷史主義的裝飾語彙，妝點了台灣最重要的三個州廳舍。外表看起來是歐風，事實上是森山松之助這位日本技師，展現了在日本從歐洲習得的近代建築技術，在熱帶的台灣發光發熱的成果。

● 歷史變遷

1909（明治42），曾計畫於原台南府署新建廳舍，但未獲得總督府同意。

1912（大正元）年，在孔廟後面的幸町現在地建造。為磚造承重牆、鋼梁、及鋼筋混凝土二層樓建築，屋頂為銅瓦馬薩式屋頂，正門立面左右皆有一座圓柱形衛塔。

1913（大正2）年10月，進行上棟式

1916（大正5）年完工。

第二次世界大戰時，台南大空襲中受損嚴重，原法國馬薩式屋頂、衛塔屋頂及木構造部分接近全毀。

戰後曾做為空軍供應司令部以及台南市政府之用。

2003年，做為國立台灣文學館以及國立文化資產保存中心籌備處的廳舍，目前為台灣文學館使用。

台中舊市政府（台中州廳）

　　台中州廳舍是台中市政府未搬遷到現在七期時的辦公廳舍，位於台中中區，與對面的台中市役所（1920）共同訴說了歷史主義風格建築的風情。在三大州廳舍中，台中州廳舍的正立面整體線條比較剛硬，一樓的基礎使用仿古典樣式的石砌，表現厚實感；二樓則使用左右三根愛奧尼亞柱式的列柱，為標準的陽台殖民地樣式。在大廳樓梯轉上去，在二樓轉角有人像的牛腿，形狀特殊。中庭側的牆面紅磚外露，沒有施以最後的表面施工程序，拱廊的設計，防止太陽直射屋內。

● 歷史變遷

　　　1914（大正3）年　　第一期完工

　　　1915（大正4）年　　北翼後端完工

　　　1918（大正7）年　　南翼後段及附屬建築開工

　　　1919（大正8）年　　全部完工

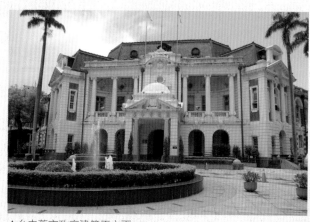
▲台中舊市政府建築正立面

▲人像牛腿

展現建築師個人設計意志的「西洋歷史式樣」建築

流行於 19 世紀到 20 世紀初的「歷史主義（historicism）」，延續了 18 世紀的新古典主義運動及 19 世紀的浪漫主義下對於哥德、文藝復興樣式的重新評價，利用這些建築語彙來進行個人詮釋及再創，展現建築師個人設計意志。雖然如此，仍然受到「比例」及「規範」的原則，使得外觀看起來和諧而不脫序，運用各種西洋古典建築的語彙，放在自己的設計當中進行詮釋。日本近代建築師辰野金吾留學歐洲時，看到歷史主義建築當頭，也影響到日台的近代建築走向。

身為想要擠進新列強國家的日本，建築成為彰顯國力的最好方式，因此受到近代建築教育影響的建築師們，莫不精心思考設計，在台灣的日籍建築師建築師，更是受到日本政府及總督府的高度注目。在台灣，經過二度轉譯的近代建築，有學者定義為「西洋歷史式樣」建築。台灣近代建築所面臨的除了暑熱、白蟻等不利於建築的條件，針對材料或技術的試驗及突破以外，還有建築樣式的嘗試。除了早期將熱帶水果元素放入設計當中，後來更是對於台灣複雜的民族文化以及日本在現代化中所面臨的問題進行探討。

國立台灣博物館鐵道部園區（總督府鐵道部廳舍）

在捷運北門站，鐵道部的建築很難不引起注意。入口面向街角，下盤以紅磚為底座，上半部的木柱構造外露於白牆，稱為「半木構造」，屬於英國鄉村住宅風格。森山松之助在公共建築中採用這樣的風格，非常別緻，並和另外一個作品北投溫泉博物館相呼應。不過，位在市區的鐵道部，設計上仍然表現了複雜的巧思。入口正立面為三角形的切妻破風面，與兩側高塔相呼應。屋頂使用天然石板瓦，以及左右兩側三對的短柱柱式，做為掌管全國鐵道單位的廳舍，這樣的設計毫不馬虎。

台灣總督府鐵道部成立於 1899（明治 32）年 11 月 8 日，原本直屬於

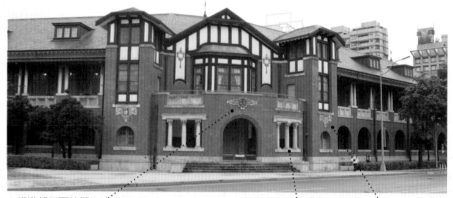
▲鐵道部正面外觀

▲保留台鐵台字徽，作為
　歷史的見證

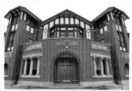
▲三角形切妻破風立面，
　與兩側高塔

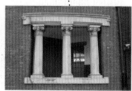
▲短柱柱式

▲鮑魚飾

總督府，到了1924（大正13）年改隸屬於總督府交通局。鐵道部一開始在清代的機器局進行辦公，直到1908（明治41）年縱貫鐵路全線通車，鐵道工場不敷使用而大幅擴張，才由森山松之助設計興建新的廳舍。整棟建築於1918（大正7）年先設計開工右翼，第二期左翼為1919（大正8）年開工，1920（大正9）年完工，因此左右翼的收尾方式並不相同。鐵道部分批建造，後棟有食堂、電源室、戰時指揮中心、八角樓等，反映當

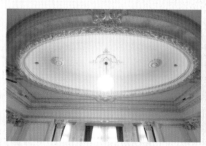
▲二樓會議室修復後的天花板裝飾

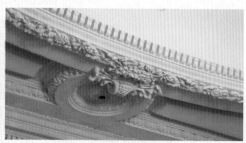
▲天花板裝飾的植物紋飾

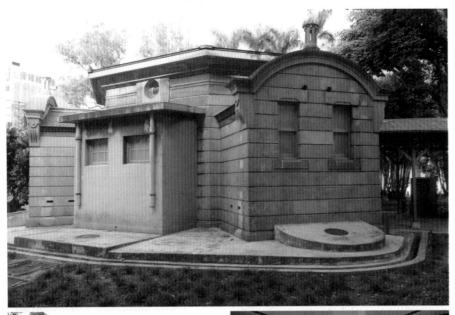

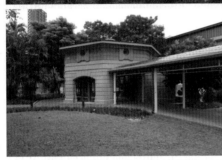

1. 八角樓原本為廁所，造型特殊　3. 八角廁所在修復後成為資訊解
2. 八角樓　　　　　　　　　　　　　說站

時建造的時代背景。

　　除了外觀，開幕就受到歡迎的火車模型、實物大的火車相關展品以外，做為古蹟保存技術重要保存的博物館，在修復這棟建築物的過程中，修護團隊靜靜地、輕輕地呵護每一個細節，甚至找來日本技術顧問指導。內部一樓的廣間及二樓會議室、樓梯間、部長辦公室的灰泥裝飾及天花板中心飾，繁複而華麗，宛如置身皇宮。在修復完成以後，這些過程也成為展示的一部分，極具教育意義。

Guide Map

台灣最重要的中央官署區域
博愛特區建築導覽

▲台灣博物館土銀展示館

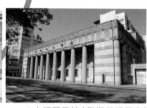

▲土銀展示館（勸業銀行舊廈）

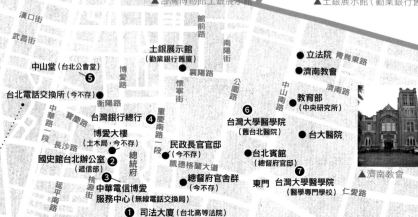

漢口街

武昌街

館前路

南陽街

● 立法院 青島東路

● 濟南教會

土銀展示館
（勸業銀行舊廈）

中山堂（台北公會堂）
5

博愛路

公園路

濟南路

教育部
（中央研究所）

台北電話交換所（今不存）

衡陽路

懷寧街

襄陽路

中山南路

台灣銀行總行
4

重慶南路一段

6

台灣大學醫學院
（舊台北醫院）

● 台大醫院

博愛大樓
（土木局，今不存）

中華路一段

寶慶路

長沙街

民政長官官邸
（今不存）

● 台北賓館
（總督府官邸）

▲濟南教會

國史館台北辦公室
（遞信部）
2

總
統
府

凱德格蘭大道

桃源街

延平南路

3

中華電信博愛
服務中心（無線電話交換局）

總督府官舍群
（今不存）

東門 台灣大學醫學院
（醫學專門學校）

仁愛路

7

1 司法大廈（台北高等法院）

三線道路

地下道

信義路

三線道路

南門
愛國西路

中正紀念堂

▲台北電話交換所。
引自《臺灣に於け
る鐵筋混凝土構造
物寫真帖》／國立
台灣圖書館藏

台灣菸酒公司總公司
（專賣局）
8

國立台灣藝術教育館
（建功神社）
10

台北植物園
（台北苗圃）

國立歷史博物館

南門園區
小白宮

林森南路

南海路

建國中學

泉州街

南昌路一段

二二八國家紀念館
（台北教育會館）
9

愛國東路

羅斯福路

寧波東街

寧波西街

和平西路二段

▲南門園區小白宮

▲土銀展示館內金庫內轉變為展覽區

0
9
6

司法大廈（台北高等法院）❶

　　外觀為綠色建築司法大廈，中有尖頂塔樓，兩翼向外延伸，是井手薰設計的作品，興建於1934年。

國史館台北辦公室（遞信部）❷

　　在總統府的後側，之前為交通局（1956-2006），現在是國史館台北辦公室（2006-）的遞信部，西洋式的柱式外觀搶眼，這裡現在也會舉辦學術演講及發表最新的歷史研究。遞信部的旁邊是土木局（後改為台灣電力株式會社廳舍，今不存），這兩棟都是森山松之助的作品。

　　台北電話交換所（今不存），也是森山松之助的作品。此棟不但是台灣本島、也是日本帝國境內最早的純鋼筋混凝土的建築，可以看出森山松之助對於材料及設備的創新以及掌握能力。

中華電信博愛服務中心（無線電話交換局）❸

　　無線電話交換局（1937）由交通局遞信部的鈴置良一所設計，做為電話交換業務之用。值得一提的是，本建築的營造由台人林堤灶包辦。外觀為弧形的現代建築風格，原先也有弧形陽台，近來被拆除，並在頂樓添建一

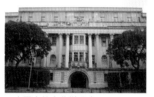
▲今國史館台北辦公室

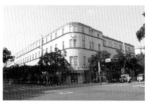
▲原無線電交換局，今中華電信

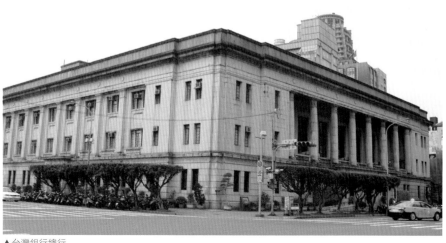
▲台灣銀行總行

層，今為中華電信博愛服務中心。

台灣銀行總行❹

位在今寶慶路上，在博愛路以及重慶南路之間，有一棟仿白石柱式排列的宏偉建築，這就是台灣銀行的總行位置。台灣銀行最早由野村一郎於1904（明治37）年設計，後來於1936（昭和7）年由西村好時改建。

總督府官舍群（今不存）

由台灣銀行往前，對著重慶南路，原本民政長官官邸位在總督府的正前方，而再往前則為現在的二二八公園，日治時代稱為新公園的大面積綠地。這裡有一間西餐廳ライオン受到當時名流人士的歡迎，可惜這兩棟現在都不復存在。

日本人來台以後，在東門町設置第一批官舍，其位置就在現在的國家圖書館一帶。

醫療衛生相關建築群

過了台北賓館，沿著中山南路，北邊是現在的台大醫院（舊台北醫院）❻，而這附近日治時代也設置了許多醫療相關的設施，例如：醫學專門學校（今台灣大學醫學院）❼、赤十字社（今不存）、赤十字病院（今不存），而總督府的中央研究所（今不存）也設置在這邊，位置就在現在的教育部。

三線道路

日本人來台以後，拆除台北城

▲媲美國際都市的三線道路。引自《たいほく》／國立台灣圖書館藏

的城牆，設置中央有分隔島的三線道路。位置範圍相當於現在的中山南路、愛國西路、中華路、忠孝西路。由於植上行道樹，成為南國風情的浪漫象徵，在文學及音樂、戲曲方面多有出現，也成為1930年代井手薰等人主張為南國景觀的重要元素。

▲台灣大學醫學院

1901年（明治34）年公布《第二次市區改正計劃》；

1904（明治37）年正式拆除城牆；

1909（明治42）年完成三線道路。

台灣菸酒公司總公司（總督府專賣局）❽

專賣局完工於1922（大正11）年，建築設計師是森山松之助。建造在路角轉角處，高塔聳立，先建造兩翼，高塔最後材完工。紅磚造的牆面，加上白色的飾帶，極具特色。

台灣以前鴉片、鹽、樟腦、菸、酒、火柴、度量衡及石油等重要民生物資由專賣局專賣專管。現在有台灣博物館南門園區，展示專賣的歷史以及物品。

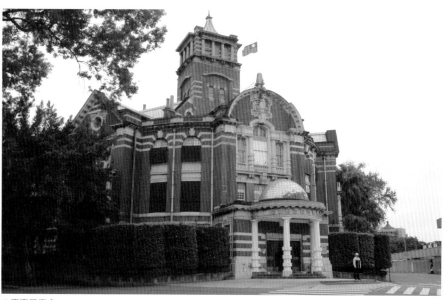
▲專賣局廳舍

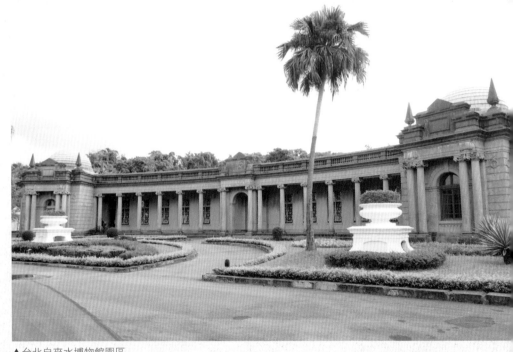

▲台北自來水博物館園區

台北自來水博物館（台北水道唧筒室）

　　穿過公館水源市場的一個角落，台北自來水博物館是大人小孩在夏天時消暑的好天地，古典美麗的古蹟外觀，也會吸引許多人專程來拍照。台北自來水博物館就是台北水道唧筒室，而這個建造於1909（明治42）年的建築物，外觀像個皇宮花園一樣，仿石材的外牆、單柱的愛奧尼克柱式排列、兩個披覆銅皮的圓屋頂，入口處更是有破山牆鮑魚飾的加強意象，足以反映了當時歷史主義時代處處裝上裝飾的樣子。

　　日治初期，由於衛生問題威脅統治者健康，總督府開始規劃基

▲入口處更是有破山牆鮑魚飾的加強意象

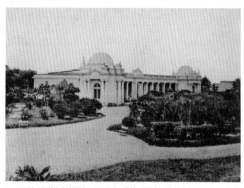

▲日治時期唧筒室。引自《臺灣水道誌》
／國立台灣圖書館藏

▲唧筒室內部。引自《臺灣水道誌》

隆、淡水、台北水道，淡水水道由丹麥電信工程師韓生（E. Hansen）與技師牧野實設計，基隆、台北水道由爸爾登（William Kinninmond Burton）設計。爸爾登為英國人技師，1856年出生於愛丁堡，1887年來到日本橫濱。1896（明治29）年，受聘於民政長官後藤新平到台灣擔任衛生技師，並以濱野彌四郎為助手。1899（明治32）年爸爾登過世後，濱野彌四郎繼承其志，繼續完成台北水道工程。

日本在統治台灣初期，針對台灣的主要城市進行衛生調查，以防治傳染病。經過多次規劃與討論後，在1907（明治40）年正式進行台北水道的工程設計，將水源地指定在公館街農事試驗場的新店川沿岸，也就是現在的位置。而工程進行導水工事，導向唧筒室後側的溜井（沉澱）。「唧筒」即是抽水馬達（幫浦），台北水道唧筒室半圓弧室內空間中黑色大型管線機具排列，景觀特殊，印象深刻。唧筒室約有150坪，三台一組的唧筒組合兩組，總共六組唧筒放置室內。其中一組三台做為汲取河水送上沉澱池，從沉澱池則自然地漫向過濾池，而在那邊過濾的水再流回唧筒室。再把這個水汲取抽上在小丘上的淨水池。唧筒的動力非常先進，使用電力為動力，而三組中的唧筒當中，有一個是備用的動力，水槽使用混凝土，在設計以及考量上，可以看出森山松之助的能力。這一棟華麗的外牆，材料為台灣常見的洗石子，使用開模及泥塑不同的工法，根據

研究，是現存最早的案例，在材料工法發展史上也具有很大意義。[1]

　　台北水道唧筒室在還沒完工的時候，就已經配合總督府官方的活動先行供應水，先是配合「始政記念祭」，啟用了還在工程中的總督官邸和台北公園內的噴水設施，再來是「鐵道全通式」的總督官邸以及鐵道飯店的用水。1908年6月先完工的部分，包括取入口、唧筒室、沉澱池、過濾池及淨水池。

▲抽水機房

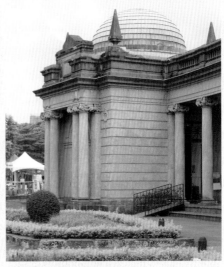
▲圓頂與西洋式庭院

▲列柱廊道呈現古典風情

1. 葉俊麟《日治時期洗石子技術之研究》，中原大學建築學研究所碩士論文，2000。

溫泉博物館（北投公共浴場）

　　1910（明治43）年，台北廳長井村大吉整建「北投溫泉公共浴場」及「北投公園」，1913（大正2）年6月完工，並間接促成後來「新北投浴場線」鐵路的修建，也就是現在的捷運新北投線。從北投公園慢慢地蜿蜒上坡，到半山腰的地方，到達北投公共浴場，現在為溫泉博物館。北投公共浴場仿照日本靜岡縣伊豆山溫泉館樣式興建，為兩層樓的仿英式磚造建築，外觀二樓為南京下見板雨淋板造，一樓為紅磚牆，基礎抬高。沒有使用繁重的西洋歷史樣式，反而呈現鄉村風格。反映了設計者森山松之助對於建築物的功能、位於郊外的基地位置，所考慮到的休閒性質。

　　入口在二樓，有一個黑瓦寄棟造的涼亭。在玄關脫鞋換上室內脫鞋後，二樓有一個寬闊的大廣間，兩側為緣側，以前供作泡湯完的人休息之用，現在仍有許多民眾脫鞋在上面休憩。從樓梯走下去，為泡湯的空間，

▲外觀具有鄉村風格的趣味

▲大廣間屬於宴會廳，榻榻米應擺成平行

▲大浴池的迴廊以及磁磚

▲女湯的小浴池則保留了台灣式的圓點風趣

主要有大浴場以及周圍的小浴場。大浴場的長9公尺、寬6公尺、深40公分到130公分，主要做為男湯，當時由於泡湯的人非常多，因此必須要站立泡湯。女眷則必須要到旁邊的小浴池泡湯，展現男女有別的階級差異。大浴場的做工細緻，在斜陽下長廊及磁磚光線迷人。上面有三扇彩繪玻璃，增添風情。牆壁上則保留了戰後的服務窗口。相較於大浴池修建原樣，小浴池上面則貼上台灣住宅的浴缸常見的圓形磁磚，令人感到親切。

戰後北投溫泉公共浴場曾經一度做為三民主義青年團北投分部及國

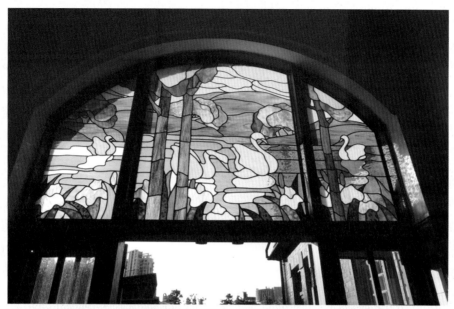

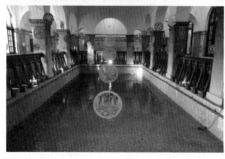

1	
2	3

1. 彩繪玻璃曾經被偷竊，現在的為修復復刻版
2. 以前為專屬男湯的大浴池
3. 保留戰後時代服務窗口樣貌

民黨台北市北投區黨部使用，將二樓做為「中山堂」，一樓則維持泡湯的功能。在1980年代各單位搬離，無人整修的情況下，建築物毀壞，直到1994年由北投國小師生發起的鄉土教學，而受到矚目，並於1996年指定為古蹟進行修復。修復完了以後，雖然不再繼續以澡堂的身分使用，但是在展示澡堂文化與北投石相關資訊之下，發揮了更多知識傳播的功能。

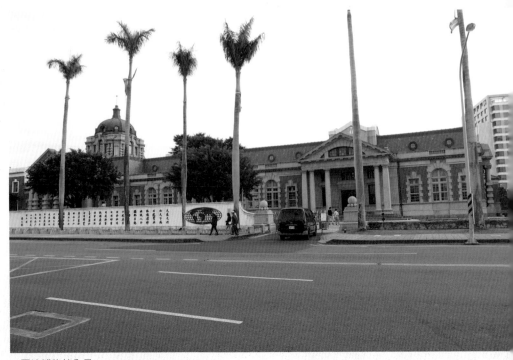

▲司法博物館全景

司法博物館（台南法院）

　　「法院」亦為近現代社會設置的象
徵。在1896（明治29）年，台灣總督府
公布《總督府法院條例》，台灣的司法
制度變成地方法院、覆審法院、高等
法院的三級三審制，試圖扭轉人民從
「衙門告府爺」變成「到法院相告」的
近代法治觀念。同年，在在台北文武
町內建築了第一代的高等法院及覆審
法院廳舍，來取代原本暫時使用撫台

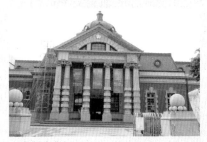

▲東側法官入口

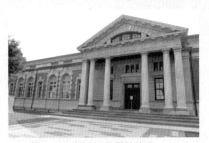

▲西側入口，為一般民眾的出入口

街城隍廟的法院空間，在空間意涵上也別具意義。在台南，則拆除了清代
的萬壽宮、台灣縣縣學文廟，建造了第一代法院。在1912（大正元）年改
建台南法院，為第二代廳舍，位置遷到清朝的舊馬兵營，之後連橫曾經

居住於此，日治後徵收為法院用地。戰後由台南地方法院繼續沿用，直到2001年於安平的新廳舍落成後遷出，現在再利用為司法博物館。

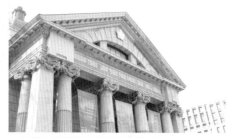
▲希臘山牆門楣及愛奧尼克柱式

正面外觀意象

　　受到基地方向影響，大門玄關面朝北方，有東西兩個入口。東邊的是法官等主要法庭人員的主入口，以希臘山牆為頂，8根柱子立在台階之上，其中最兩側是三根一組的柱子，最邊角的是角柱，兩外兩根圓柱包圍。中央兩根為獨立柱，為圓柱，單獨立於基座之上。

　　柱頭為華麗的愛奧尼克式，森山松之助加上加穗鬚狀的裝飾，圓柱的柱身皆有溝槽，約到距離頂部的三分之一，使得嚴肅的法院柔和起來。又在基座用吉布斯環，四塊扁石堆疊，又整個門面產生嚴肅的感覺。吉布斯

門廳細部圖解說明

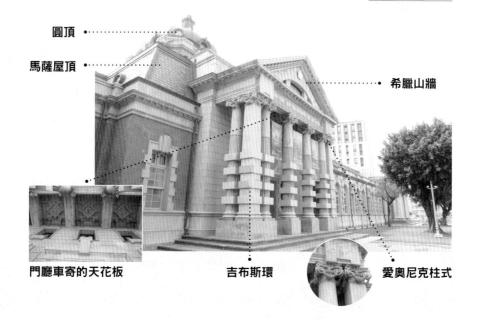

圓頂

馬薩屋頂

希臘山牆

門廳車寄的天花板　　　吉布斯環　　　愛奧尼克柱式

▲藝術家創作的高塔意象

▲馬薩屋頂裡的貓道。由於屋頂加高,因此有通風、維修的功能。本棟建築的貓道有開放定時導覽參觀

環為一種轉角石的意象,加強並突顯開口部的存在,並強調其立體感。相較於繁複的東側出口,西側做為一般人民的出入口,使用風格比較簡素的托斯坎柱式。

此一建築比較特別的地方在於,通常西洋歷史主義的建築特性為平衡對稱,尤其是巨大的穹頂是視覺焦點,通常使用穹頂的建築,放在建築主體中央。求得整體穩重和平衡的構圖,這樣的設計手法在森山松之助的台北州廳明顯可以看出。可惜這樣的不對稱設計在台南法院現在已經消失,原本東側是穹頂,西側入口有一座高塔,但是1969年因牆壁龜裂而直接將高塔拆除,後來修復時因資料不足而沒有復原,以藝術家公共藝術創作來代表意象,將時光碎片倒影鏡射的方式呈現,也成為博物館當中的一個特色。

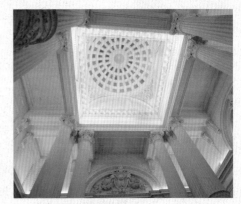
▲大廳的天頂裝飾

裝飾複雜的大廳

從主要入口進去,大廣間

1		
2	3	
4	5	

1. 十二根複合柱式
2. 弧三角裝飾
3. 周圍以玫瑰花的漆喰來做為裝飾
4. 牛腿造型
5. 拱型與盾牌裝飾

（大廳）是設計裝飾最繁複的地方。大廳的最頂上是穹頂，鏤空的圓頂令人聯想到藻井。中心部分為十二根複合柱式，每三根為一組立在一個基座上，上段為凹槽，下段最顯眼的地方是勳章飾，周圍以玫瑰花的漆喰灰泥來做為裝飾，宛如宮廷般的華美。

除了大格局大範圍的裝飾以外，森山松之助在細部也大量使用了西洋歷史樣式的語彙。穹頂四角處稱為弧三角，中間有雕刻漆喰灰泥來裝飾。而四個方向的門楣上，也有半月形的雕刻漆喰。其中往東側的漆喰灰泥特

南側中央走廊

鑄鐵欄杆的櫃檯

第五法庭 親子閱覽室

第四法庭 模擬法庭

第三法庭 余清芳 (噍吧年)

老榕樹

第二法庭

第一法庭

中庭

WOMEN

拘留所

展覽室 (一)

司法文物金庫

多媒體室 日奉安室

大廣間

天塔

貓道入口

供奉天皇 御真影

MEN

玄關

法官動線

一般人民動線

▲司法博物館平面圖改繪

▲法袍的展示

▲台南司法博物館中庭

別繁複，為禮堂空間，日治時代有供奉著安置天皇御真影的奉安室，對當時的日本人而言是神聖空間。

以建築式樣區分功能及階級

台南法院有兩個入口，形成了兩個動線。法官從東側入口穿過玄關、大廣間進入，往西有一個連續通道，兩側有相關辦公空間，形成中央走廊，穿過去可以直接進到法庭區（綠色箭頭）。西側為一般民眾出入口，雖然沒有東側般的裝飾，但是一進去有走廊，櫃檯用鑄鐵欄杆裝飾，是以前的行政區及辦公辦事情的地方（粉紅色箭頭）。分開的動線，可以使法官與民眾不會從同一個出入口進出，不僅提高法官的威信，同時，也使得可以確保維護法官的安全。當時是傳統時代的衙門轉移到法院的時期，因此司法相關建築的設計無不用盡巧思。在室內空間中，每一個法庭都具備了法官席、當事人席、旁聽席，代表了近代司法空間已經建立。

在日治時期竣工當時，台南法院為三個法庭，後來增建為六個法庭。其中第三法庭曾經審判過噍吧年事件，為竣工後三年的案子，總共有1957人被起訴，連同主謀余清芳判死刑866人，也因為所判刑罰過重而引起爭議。台南法院不只是建築繁複而特殊，也是重要歷史場景。

各個法庭之間以廊道連接，並設置中庭，有防暑及通風的適應氣候的作用。在櫃檯，也使用通風口，以鑄鐵為裝飾，除了建築裝飾以外，設計者森山松之助在構造及實際的使用都用盡巧思，也展現了他的設計能力。

井手薰

Ide
Kaoru

昭和時代任職最久的營繕課課長

　　井手薰，是昭和時代台灣最具代表性的建築家之一，不僅從1929（昭和4）年任職營繕課課長，同時為台灣第一個建築組織「台灣建築會」的會長，營繕課課長的職位一直任職到1940（昭和15）年退官，1944（昭和19）年在台北過世，可以說代表了整個台灣昭和建築界。祖父是橘曙覽，為日本近代重要作家，以和歌見長。其作品《讀樂吟五十二首》文辭淺白，書寫歌人安貧樂道的精神，在1994年美國柯林頓總統訪日時曾經吟唱其中一首。受到家學淵源的影響，井手薰擅於論述文章，對於美術、書法、亦有所鑽研，也反映在他的設計作品當中。井手薰1906（明治39）年畢業於東

▲ 郊區住宅畢業設計作品

▲ 井手薰
　簽名

京帝國大學建築學科，畢業論文與郊外住宅相關。來台之前曾經任職於東洋汽船株式會社、辰野葛西建築事務所、陸軍工兵少尉等地方。1910（明治43）年，因為總督府廳舍的建築工程而來台，並曾經擔任近藤十郎的台北醫院工程的工事主任。井手薰在1920年代正開始展露頭角的時候，受到第一次世界大戰後的財政緊縮影響，整個營繕組織緊縮到比課還小的「係」的單位，雖然受到同化政策及新教育令的氛圍下，不像前期的建築師有大型建設的機會，但是大量的學校設施、以及大眾休閒庶民活動的興起，使得井手薰現存的作品大部分以學校及大眾集會場所為主。

台灣地域主義的設計思考

井手薰的主要作品以台灣地域主義及鋼筋混凝土及設計為思考，井手薰在作品上進行了許多大膽的嘗試，包括在結構上喜歡用鋼筋混凝土造，並在外觀以及空間量體上嘗試發揮混凝土性質長處的設計，來呼應當時世界建築現代主義風格的潮流。但是由當時於台灣建築風氣無法接受外觀混

▲ 井手薰自宅正面。引自《台灣建築會誌》第二輯第三號。

凝土外露，因此在外觀貼上面磚，學者稱為折衷主義。再加上北投窯業株式會社等的工廠面磚製作水準非常精良，成為另一種不同的風格，也體現了當時台灣的工藝製作水準。

台灣氣候位於亞熱帶，有暑熱、濕氣、白蟻等不利建築的因素，再加上台灣擁有許多不同民族共居，井手薰主張應該在設計上呈現更多不同的文化，也實踐在他的作品當中。除了設計作品以外，承繼祖父橘曙覽文人世家的影響，井手薰在當時的《台灣建築會誌》、《台灣日日新報》等刊物上寫下了許多建築設計理念，並向大眾推廣建築觀念，同時擁有建築設計觀以及建築理論（日語稱為「意匠論」），是當時建構「台灣建築風格」的重要探索者。

參與台灣建築會

在台灣建築會中，井手薰以創會會長的身分參與台灣建築會，並且為重要者，台灣建築會的會務走向，相當受到他的影響。井手薰抱持著建築家在社會上所扮演的應該是一個「賢內助」的角色，從背後支持及輔助社會，對於社會上要進行「預防」的工作，即傳播建築相關的知識，謙恭而悲憫，多少也反映了他本身的個性。

▲井手薰。引自《台灣建築會誌》

台灣建築會的創立與
「台灣建築風格」的探索

　　1920年代以後，台灣社會日趨安定，漸漸地日本人萌生長居台灣的意念，再受到朝鮮、滿州先後成立建築會之影響，再加上累積前期森山松之助、近藤十郎等人的研究成果，有識之士開始認為島內有建築交流的社團的必要性。創會工作由1926（大正15）年5月5日開始，舉辦「相談會（討論會）」並決議創立一個建築研究組織，會名為「台灣建築會」。其後陸續舉辦讀書會討論會則，但在中間因為栗山俊一歐美出差、淺井新一因為飛行第八聯隊設計案到屏東出差之故，創會工作遭到停頓。直到1928年9月29日舉辦創立懇談會（照片），創會工作才再度展開，終於在1929（昭和4）年1月26日，台灣第一個建築學術性社團「台灣建築會」正式成立。

　　1929（昭和4）年1月26日下午1點半，台灣建築會

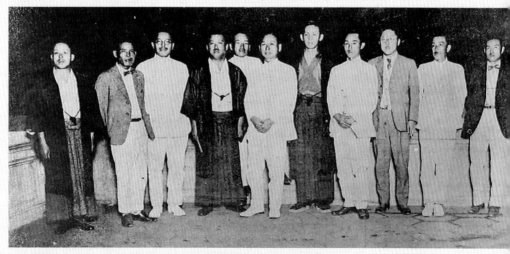

▲台灣建築會創立懇談會參與人員（1928年9月29日，蓬萊閣）。
至右起為鈴置良一、井手薰、淺井新一、栗山俊一、坂本登、吉良宗一、白倉好夫、荒井善作、八板志賀助、古川長市、永島文太郎。引自《台灣建築會誌》第一輯第一號。

於台北高等商業學校舉行「發會式」即成立大會，正式宣告成立。在會中，會長井手薰及副會長栗山俊一對於往後台灣建築自我風格之建立表達了期許。在歷屆會員大會當中，「建築見學」即建築參觀活動是大會的焦點。參觀的地點大多以總督府當年竣工或施工中的建築為主，具有當年總督府工程的宣導性。在《台灣建築會誌》當中也刊載了總督府工程的「工事報告（工程摘要）」及照片、圖面，以及相關的施工心得，做為技術交流的平台。台灣建築會更是常年舉辦針對一般大眾的演講，有助於建築知識的傳播。

除了技術、材料以及新建築工事的發表以外，在《台灣建築會誌》刊載文章尚包含有原住民家屋住宅研究（千千岩助太郎）、關於總督府舊廳舍保存的意見（栗山俊一等人），田中大作、井手薰、尾辻國吉也在《台灣建築會誌》上發表台灣建築史分期及建構方式，早於戰後台灣學者。由此可以看出，《台灣建築會誌》上刊載的不僅是工事報告、材料等技術方面，也從這裡可以窺見昭和時代總督府營繕課為主的會員對於「台灣建築風格」的初探，而主導者正是井手薰。

有兩次的競圖可以代表對「台灣建築風格」的探尋。第一次是在1930年的住宅設計競圖，第二次是在1934年的封面設計競圖。台灣建築會在第二輯第三號推出「住宅專刊」，邀請台灣建築會重要會員，以及當時的士紳發表對自己居住的住宅的看法。其結論任文台灣的住宅必須要配合台灣的氣候風土來進行設計，並對於衛生設備提出改善以及新技術材料的運用，而這也反映在住宅設計競圖的評選結果當中。而封面設計競圖的當選圖案以以原住民圖騰為設計，可以看出當時南方研究的開端，以及台灣建築會追求台灣建築風格的表徵。

事蹟與作品

重要年表

1879（明治12）年　出生於岐阜縣，祖籍福井縣，為日本重要近代
　　　　　　　　　作家橘曙覽之孫
1903（明治33）年　東京帝國大學建築學科入學
1906（明治39）年　東京帝國大學建築學科畢業
　　　　　　　　　畢業後任職於東洋汽船株式會社、辰野葛西建築
　　　　　　　　　事務所、陸軍工兵少尉等單位
1910（明治43）年　來台，任職於台灣總督府土木部營繕課囑託
1912（大正元）年　升任技師
1919（大正8）年、1922（大正11）年、1923（大正12）　任代理課長
　　　　　　　　　　　　　　　　　　　　　　　　井手薰肖像（家屬提供）
1924（大正13）年　升任總督府官房會計課營繕係係長
1929（昭和4）年　原營繕係擴編為「總督府官房營繕課」，井手薰繼續任課長，是歷任最久的
　　　　　　　　　營繕課課長
1929（昭和4）年　台灣建築會成立，井手薰任會長
1936（昭和11）年　發表〈改隸四十年間の台灣の建築の變遷〉，將台灣建築史分為四期
1940（昭和15）年　從營繕課課長之職退位，後任為大倉三郎
1944（昭和19）年　於台北病逝

重要設計建築

● 工事主任：總督府（1919，森山松之助設計）、台北醫院（1917，近藤十郎設計）
● 設計：濟南教會（1912）、建功神社（1928）、台北帝國大學（1928-1931）、台北高等學校
　　（1926-1929）、基隆醫院（1929）、原台北信用組合（1927）、台灣教育會館（1931）、高等
　　法院（1933）、北白川宮御遺跡記念碑（1935）、樺山資紀總督像臺座（1935）、台北公會堂
　　（1936）、台灣神社（1939）

1930 年代台北帝國大學。
引自《樂園臺灣の姿》／國立台灣圖書館藏

跟著建築大師
走一走

　　要回顧井手薰台灣地域主義及鋼筋混凝土及設計，從捷運公館站是一個不錯的選擇。公館站鄰近台灣大學，是井手薰試探個人風格的最早期建築，鄰近的古亭站則為台灣師範大學最近的捷運站，這一對代表台灣高等學府的兩間學校，歷史悠久；台灣大學的前身為台北帝國大學，台灣師範大學的前身為台北高等學校，其最早的校園學府建於昭和初期，也是井手薰擔任課長早期的代表作。此外，附近錯落著許多日式住宅群，有些是周圍的總督府官舍、學校宿舍等公家宿舍，也有一些是當時由「住宅組合」所結成興建的私人住宅，形成學院風格濃厚的文教區。

台灣大學（台北帝國大學）

在台灣總督府的同化政策、新教育令，以及當時世界上的民族自覺的潮流下，1922（大正11）年，台灣總督田健治郎開始規畫成立帝國大學。1928（昭和3）年3月16日，台北帝國大學正式創校，簡稱為「台北帝大」，首任校長為幣原坦。起初只有文政學部、理農學部、以及附屬的農林專門部（今國立中興大學）。其中文政學部的建築即現在的文學院、農林專門學部的行政大樓亦沿用為現在的行政大樓，再加上文政學部旁的舊總圖，是創校最早的一批文化資產建築。台北帝國大學是為了因應當時日本南洋研究的風潮而設立，在1936（昭和11）年開始，陸續成立醫學部、熱帶醫學研究所、南方人文研究所、南方資源科學研究所等學部以及研究中心。戰後，則由現在的國立台灣大學繼承至今。

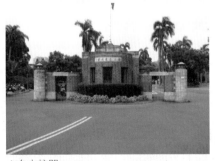

▲台大校門

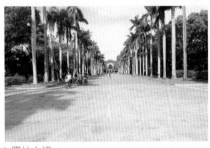

▲椰林大道

台大校門 ❶

要前往台大，從捷運公館站四號出口出來，就可以看到一廣場入口。台大的正門建於1931（昭和6）年，中央低矮的柱體以及向兩邊延伸的圓弧造型，左右對稱，造型簡潔有力，透露了這間學校的歷史感。而全國高中生心中最嚮往的椰林大道，則由門口東西向貫入，直對台大總圖。兩旁的椰子在帝大時期由日本人手植，象徵當時日本人南洋研究的起步，如今仍亭亭而立。

台大校門一景：洞洞館 ❷

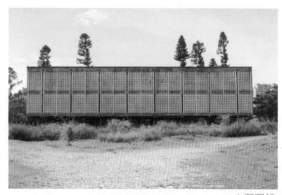

▲洞洞館

　　暱稱為「洞洞館」的「農業陳列館」，位於台大大門左側，外觀表面以充滿孔洞的現代建築風格建成，由現代建築師張肇康於1963年所設計。他將中國建築中的屋頂、迴廊、基座以抽象方式表現。原本旁邊還有人類系系館及哲學系系館，引發拆除與保存的爭議，最後留下這棟農業陳列館為直轄市古蹟。

台灣大學校史館（台北帝國大學圖書館事務室）❸
及台灣大學文學院（台北帝國大學文政學部）❹

　　台北帝國大學圖書館事務室與台北帝國大學文政學部相鄰兩棟，建築外觀非常類似，均為兩層樓建築，在中央有一個大三角形切妻造山牆，山牆上有一個鋸齒狀的邊線。不一樣的地方在於台北帝國大學文政學部的一樓正面為車寄，二樓陽台退縮，兩側為教室，層層往後推的結果，豐富呈現了視覺表現。

　　表面貼覆北投窯業株式會社所產的棕紅色

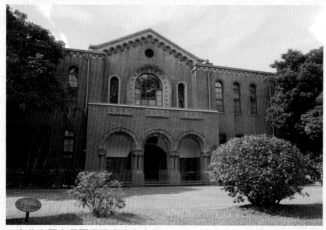

▲台北帝國大學圖書館事務室今貌

二樓陽台連續拱圈

山牆邊角的裝飾

山牆鑲嵌的裝飾

▲台北帝國大學文政學部今貌

十三溝面磚，在陽光下，折射出來的光線角度不同，表現設計者細膩的
光線處理。《台灣建築會誌》上設計者列為總督府營繕課，在當時同化政
策下的學校教育規劃中，做為台灣第一學府的帝國大學，極有可能是由
井手薰主導設計。

細看台灣大學文學院

　　從玄關進入大廳，大廳挑高兩層樓，前有雙柱鼎
立，柱頭呈簡化的棕櫚葉形式。中央面對著鮑魚中心
飾。兩側大樓梯由兩側通往一個平台，再華麗轉向二
樓，二樓的柱列則為愛奧尼克柱飾，歷史主義風格濃
厚。而在樓梯鑲嵌金屬裝飾構件、以及酒瓶狀的樓梯
裝飾，令人想到當時流行的 Art Deco 樣式。基座及底面
以棕紅色洗石子塗表面，用墨綠色馬賽克磁磚拼貼方

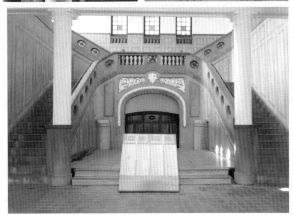

1. 大廳二樓古典列柱
2. 洗石子表面、墨綠色馬賽
克磁磚拼貼裝飾
3. 文學院大廳

形做為裝飾，表現了材質前衛性。在《台灣建築會誌》上稱為近世羅馬式，為歷史主義跨越到折衷主義的早期建築。

在技術上，根據工事報告，這個工程的主體為鋼筋混凝土造，側邊為紅磚造。在建築設備上，本建築使用了當時先進的設備，包括：使用洋式的水洗式便所做為廁所的大小便器、校園裡設置公眾電話，並在校內各研究室設置28個分機。在風格、技術及設備都值得一探。

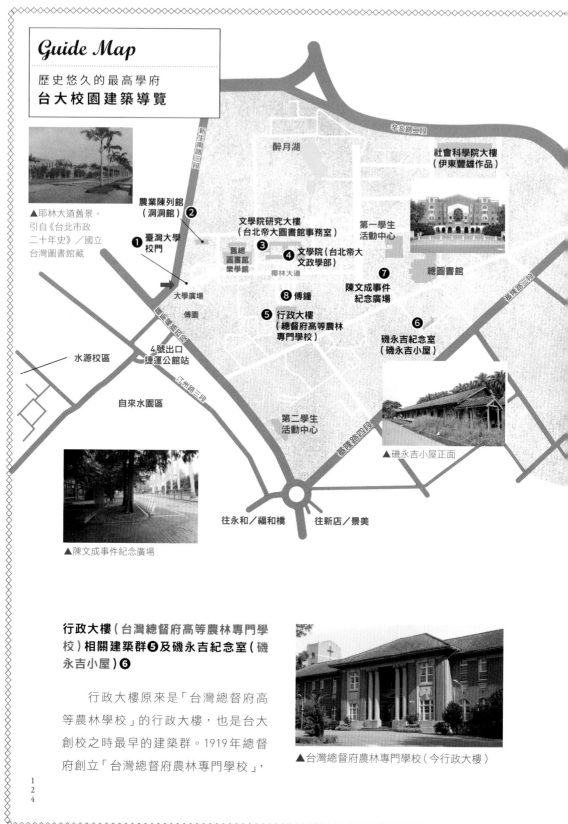

Guide Map

歷史悠久的最高學府
台大校園建築導覽

▲耶林大道舊景。
引自《台北市政
二十年史》／國立
台灣圖書館藏

辛亥路二段

醉月湖

社會科學院大樓
（伊東豐雄作品）

新生南路三段

農業陳列館
（洞洞館）②

文學院研究大樓
（台北帝大圖書館事務室）

第一學生
活動中心

❶ 臺灣大學
校門

舊總
圖書館
樂學館

❸

❹ 文學院（台北帝大
文政學部）

椰林大道

總圖書館

大學廣場

傅園

❽ 傅鐘

❼

陳文成事件
紀念廣場

❺ 行政大樓
（總督府高等農林
專門學校）

水源校區

4號出口
捷運公館站

汀州路三段

❻

磯永吉紀念室
（磯永吉小屋）

基隆路三段

自來水園區

第二學生
活動中心

基隆路四段

▲磯永吉小屋正面

往永和／福和橋　往新店／景美

▲陳文成事件紀念廣場

行政大樓（台灣總督府高等農林專門學校）相關建築群❺及磯永吉紀念室（磯永吉小屋）❻

　　行政大樓原來是「台灣總督府高等農林學校」的行政大樓，也是台大創校之時最早的建築群。1919年總督府創立「台灣總督府農林專門學校」，

▲台灣總督府農林專門學校（今行政大樓）

暫借台北師範學校內辦公，於1922年改名為「台灣總督府高等農林學校」，並於翌年遷到富田町台北帝大內的現址。現在的行政大樓於1925年興建完成而於1928年隨著台北帝國大學的成立，併入成為「台北帝國大學附屬農林專門部」。台灣總督府高等農林學校的外觀為一棟紅色磚壁，以四根愛奧尼克式柱子為門柱、屋頂為寄棟式黑瓦的建築。而「磯永吉小屋」為台灣總督府高等農林學校的作業室，有「台灣蓬萊米之父」之稱的磯永吉，在此作業室進行許多重要的稻米的實驗研究，影響台灣農業的近代化甚遠。

台大總圖前草皮與「陳文成事件紀念廣場」 ❼

　　對於文史學科的研究生而言，台大總圖是寫碩士論文必定要去的地方，由於外校生在台大只能靠雙腳走路，每每終於走到總圖前面草皮，總有一種終於走完的疲累感。總圖的前面是一個草皮廣場，1981年發生陳文成離奇死亡事件，由於陳文成是美國卡內基美隆大學統計系助理教授，美國要求白色恐怖當中的當局政府，必須要取消海外政治犯的黑名單，同時對於特務學生必須管制。而台大終於在2005年，在事件發生現場命名為「陳文成事件紀念廣場」

傅鐘❽與「傅鐘二十一響」的故事

　　傅斯年於1949年來台接任台大校長，為台大戰後第一任校長。在學術上，傅斯年為著名的歷史學者，曾留下治史者必須要「上窮碧落下黃泉」要求盡各種史料來驗證的嚴謹治學風格。而「傅鐘二十一響」，則來自於傅斯年另外一個名言：「一天只有二十一小時，剩下三個小時是用來沉思的」。

芳蘭大厝

國立台灣師範大學（台北高等學校）

　　台北高等學校的校園規劃由1924年開始陸續規劃，總共有：校舍、生徒控室（今台灣師範大學文薈廳，1926）、理化學教室（今不存，1926）、體育館（今不存，1926）、本館（今台灣師範大學行政大樓，1929）、講堂（今台灣師範大學禮堂，1929）。

行政大樓（本館）❶

　　本館（1928）的建築型態為「一」字型，雖然沒有明顯的車寄以及高出的山牆，但是紅磚與洗石子的對比裝飾濃厚，為近世哥德式風格，與台北帝國大學相同。台北高等學校本館的中央是一個小尖塔，二三樓以洗石

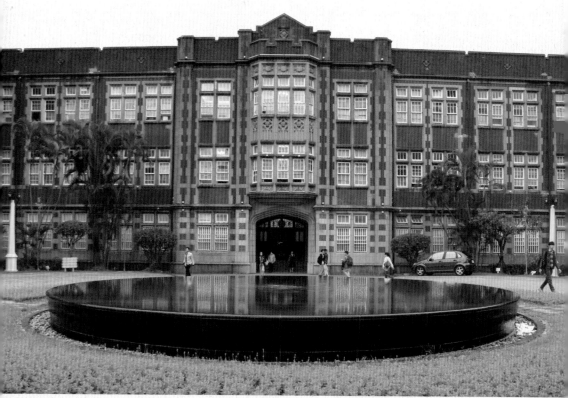

▲國立台灣師範大學本館

子為邊框的突窗，窗戶向兩側並排開展，視覺呈現由下往上高聳貌，設計出高等學府的學院風格。門口用層次性的洗石子導引入口。在立面建築的側邊有一個水平線的導引，在視覺上彷彿是繫上了腰帶。本棟的材料結構設計十分堅實，在《台灣建築會誌》上面註記的設計為總督府營繕課，也有人說是井手薰和栗山俊一共同設計，而日治時代的建築，由技師共同設計是常有的情形。

▲一樓廣間

▲樓梯的鑄鐵扶手欄杆

在內部的設計上，可以看到古典歷史樣式漸進為 Art Deco 的樣式。在一、二樓的大廳柱子，柱子已經變形為六角形，柱頭為幾何花紋，簡化裝飾。台北高等學校一樓的廣間樓梯只做一側，並沒有施作中央上樓而向兩側轉角的設計，較為簡單，扶手欄杆為幾何狀。二樓的大廣間為六根柱子，前為方柱，中間為圓柱，後為壁柱，柱頭為愛奧尼克柱式的變形。

▲窗台下的紋飾

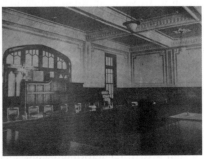
▲台北高等學校二樓會議室。
引自《台灣建築會誌》

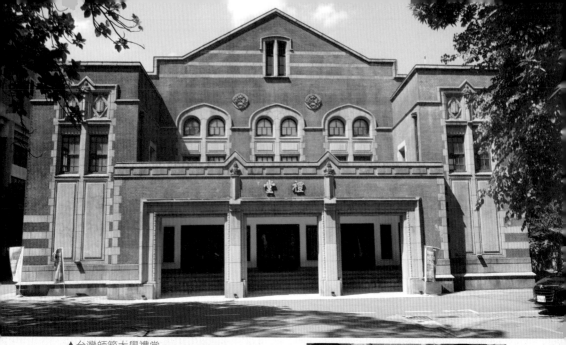

▲台灣師範大學禮堂

禮堂（講堂）❷

　　講堂（1929）入口設在妻側，山
牆面呈切妻三角形，富有近世哥德式
風格。左右兩側有衛塔，以菱形為裝
飾的焦點。除了縱向的切割以外，水

▲山牆面的裝飾饒富趣味

平線的切割亦非常整齊，以白色洗石子飾帶為裝飾。入口有三，二樓窗戶
為三座尖拱窗，與入口相切。入口有退縮的門廊，在二樓成為一個露台。

文薈廳（生徒控所）❸

　　生徒控所（1926）的形式是切妻造，原本應為鋪瓦造，現在為鐵皮屋
頂。一側伸出廊道，形成一個有屋簷的走廊空間，反映了台灣多雨而暑熱
的氣候。而在今師大的行政大樓與普字樓之間也留有遮雨的走廊空間，使
得整個校園形成一個迴廊。

　　「生徒」在日語裡面是「學生」的意思，「控所」是休息室，也做為交誼
廳。現在台灣師範大學把原生徒控所做為「文薈廳」交誼廳之用，等待上課

▲交誼廳「文薈廳」

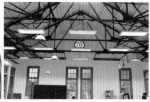

▲文薈廳內部

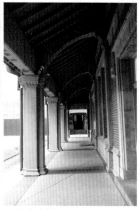

▲走廊空間

的學生，一邊坐著一邊打著電腦一邊看書，又有
賣輕食可以搭配，是一個令人放鬆的讀書空間。
令人回想在台北高校時代，本棟建築亦以學生之
間的交誼廳的功能，陪伴了無數的學生校園生活。

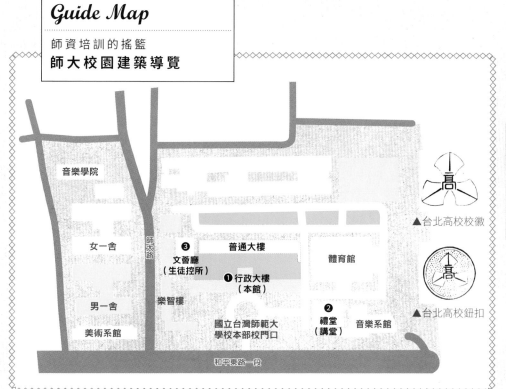

Guide Map

師資培訓的搖籃
師大校園建築導覽

音樂學院

女一舍

師大路

❸
文薈廳
（生徒控所）

普通大樓

❶行政大樓
（本館）

體育館

男一舍

樂智樓

❷
禮堂
（講堂）

音樂系館

美術系館

國立台灣師範大
學校本部校門口

和平東路一段

▲台北高校校徽

▲台北高校鈕扣

師大校園　台灣師範大學

跟著建築大師走一走

▲司法大廈

司法大廈（台北高等法院）

　　這一棟興建於1934（昭和
9）年的作品，無論是由南海園區
一路向北，還是由總統府正面凱
達格蘭大道沿路走，都是在戒備
森嚴的博愛特區正中央，感覺特
別緊張森嚴。在總督府的後方，
看到一棟外觀綠色，兩翼向外打
開，中間有一頂塔樓圓帽的建

▲台北高等法院正面中央。
　引自《台灣建築會誌》

井手薫與
「國防色」的論點？

　　1934（昭和9）年井手薫在《台灣建築會誌》第六輯
第四號上面發表了一篇〈防空與建築〉，而當年也是日本
陸軍發表陸軍「國防色」：帶青茶褐色軍服的年代，代表
了日本軍方進入戰爭時期的表徵。井手薫在這邊文章上，著重都市計畫對於防火、
防災的必要性，而非在建築物與防空之間的關係。井手薫強調尤其是在種植行道樹
所形成的綠帶中，不僅可以顯現南國都市景觀，同時可以防暑、降溫，還可以延緩
火災的蔓延。因此可知，「國防色」的名稱為後人所加，而非是井手薫原本的論點。

▲司法大廈車寄立面

築，這就是井手薫設計的高等法院，也就是現在的司法大廈。第一代台
北法院於1899（明治32）年在文武町新建，而歷經30多年以後，法院廳
舍建築老朽不堪，於是在1929（昭和4）年決議興建法院新廈，把改為高
等法院的覆審法院與地方法院納入，於1934（昭和9）年竣工。

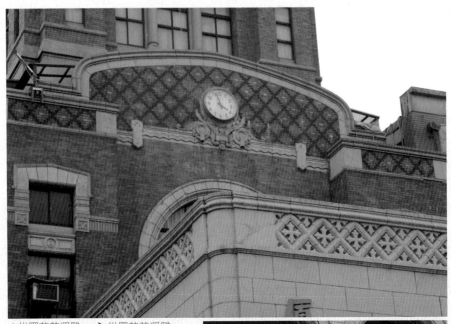

▲拱圈花草浮雕　▶拱圈花草浮雕

　　立面設計採用連續拱圈，
拱圈的細部以裝飾主義風格的
仿石造幾何圖案井手薰在拱圈
的柱頭使用類似花草的浮雕，
呈現異國風味，反映了當時的
設計流行趨勢。從平面圖上，平面為日字型，在房間的兩側外面，設置外
廊，除了考慮到台灣的氣候，留有日曬及通風的空間以外，也區隔了法院
不同地位進出者的通道。在平面配置上，一樓做為拘留及倉庫之用、二樓
為地方法院的空間、三樓為高等法院及地方法院院長辦公室，突顯總督府
的階級以及威嚴性。在高等法院院長辦公室及貴賓室的牆壁使用大理石及
繁複的漆喰，地板用紅檉木及南洋桐拼花地板，天花板及門的裝飾也華麗
而複雜，用料高級，相較於此，一般職員空間則較為簡素，囚犯的空間則

▲高等法院院長室

▲地方法院院長室

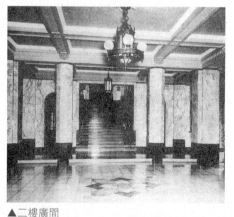

▲二樓廣間

使用厚重的木門及鐵柵欄，從材料也可以看出階級性的差別。與台南法院相同的是，有設置通譯室，注意到台灣人上法院時的需求。

　　本棟採部分鋼骨鋼筋混凝土造，屋架為鋼架構造，在防火及防震構造上非常講究。外觀的面磚使用北投窯業株式會社所生產，貴賓室的柱子使用花蓮產的大理石，做工華麗；以本島的工人進行工程，表現當時台灣本島的材料及技術日趨成熟。在隔間牆的部分，利用「鐵網下地」，也就是以金屬網做成菱形狀的透空金屬網，整個漆喰壁為火壁造，有防火、耐久及乾式施工的功能。貴賓室採自然導光，窗戶全開時可以降溫，增進室內冷房作用，屋頂有避雷針，表現了現代技術的發展。

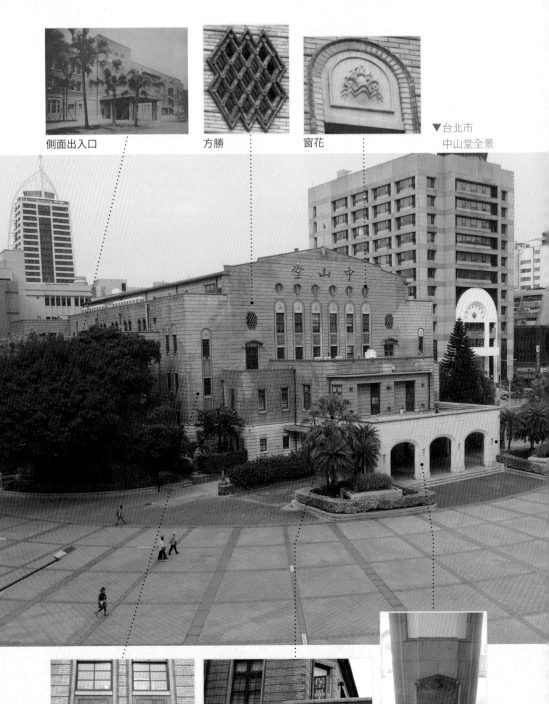

側面出入口

方勝

窗花

▼台北市
中山堂全景

造型窗戶與面磚

車寄與玄關銜接處側立面

洗足台

1.1930年代台北公會堂（中山堂），
　不同角度的立面／國立台灣圖書館藏
2. 台北市中山堂車寄
3. 面磚處理細緻

博愛特區

台北市中山堂（台北公會堂）

　　在進入西門之前的延平南路，是一段台北市難得的安靜的街道。轉過一個路身，看到一個廣場開展出來，台北公會堂，就位在廣場的頂端。建築本體採用鋼筋混凝土所造，為四層式鋼骨建築，外面鋪上面磚，面磚的種類高達十幾種，其中轉角面磚之處理方式，可以說是相當細緻。

　　井手薰在台北公會堂的建築設計中，完全是內部空間機能而考慮，轉變以往歷史主義以空間語彙做為設計考量的出發點。在立面設計上，雖然在立面上出現中心性的山牆，但是整體並非是完全對

稱的立面，使用塊狀量體堆疊，從一樓的車寄①往二三樓向上退縮，使得正立面不會看起來過於龐大。而二樓設計往外推出的窗戶，則特別考慮到台灣暑熱的問題。主要的空

▲前輩雕塑家黃土水〈南國〉作品

間以大集會場③及大食堂④為主，西式表演場地的設計，因應了當時市民的集會空間，並設計數個以日本傳統空間為設計的中集會場⑤，不僅可做為日本茶道、花道空間，也保有日本傳統的人際交流空間。

　　這一棟設備上採用當時先進的技術，包括：電梯、冷房、逃生梯等，無論耐震、耐火、耐風，其性能均極為優良，並且大部分使用本土性材料完工，代表台灣本地的建築技術達到成熟。而在設計語彙當中，則展現了複數民族風格融合的樣子。井手薰利用東方紋飾做為正立面的窗戶，一樓玄關廣間②柱子使用西洋柱式的變形，基座施以面磚，而天花板則以六甲型的龜甲為裝飾，展現了濃厚的西洋與漢式的合併風格。在一二樓舞台後方，井手薰則將台灣雕塑家黃土水的作品「南國」掛上，在當時的報紙還刊載了黃土水的遺孀將其遺作捐贈台北公會堂的新聞，可以看出井手薰對台灣藝術界重視的程度。

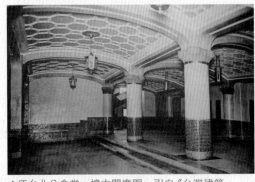

▲原台北公會堂一樓玄關廣間。引自《台灣建築會誌》第九輯第三號

▲廣間樑柱之柱頭

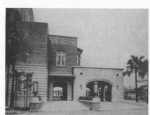
① 車寄

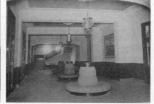
② 二樓廣間

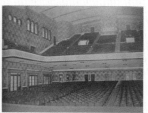
③ 大集會場

① 車寄 玄關 ② 廣間 ③ 大集會場 舞台 ④ 大食堂 挑高二樓 露台 喫煙室 一般食堂 配膳室 機械室 娛樂室 浴室及廁所 配電室 ⑤

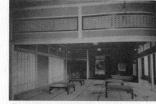
⑤ 日式的中型集會空間

④ 大食堂

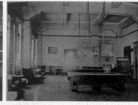
娛樂室

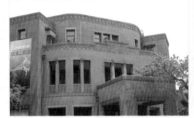

正面邊緣用
幾何形飾帶
裝飾

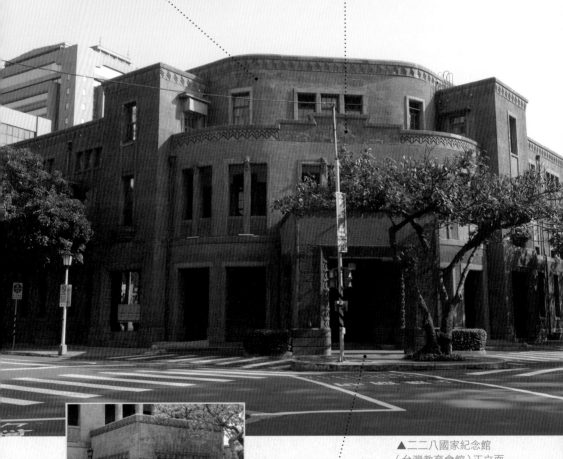

▲二二八國家紀念館
（台灣教育會館）正立面

造型窗戶與面磚

二二八國家紀念館（台灣教育會館）

　　從捷運古亭站，可以沿著和平西路，再轉向重慶南路二段往北，或者直接坐一站到中正紀念堂站，出站走南海路往西，可以到達南海學園，台灣教育會館（1931）就在南海學園的一角。這一棟三層樓高的建築，玄關設在路的角口，前面突出一個方形的車寄，建築體向兩側開展。這一棟建築物戰後經由美國文化協會使用以後，現在是做為二二八國家紀念館之使用。加上二二八公園之內由栗山俊一所設計的放送局，昭和時代最重要的兩位建築師的作品的再利用都做為二二八的紀念館。

　　台灣教育會館為「台灣教育會」的交流活動空間。「台灣教育會」成立於1898（明治31）年9月，原名為「國語教授研究會」。在1901（明治34）年2月17日，成員們認為應該要對本島教育各種環節及面向進行廣泛研究及討論，因此在淡水館舉辦成立大會，創名為「台灣教育會」，發行機關誌《台灣教育會誌》，會員包含當時官方以及民間士紳。在1920年代大眾文化興起以後，台灣教育會放映以前的電影及攝影展覽，並協助台灣美術展覽會（台展、或1938年後稱為府展）的推展，以總督府宣導活動為主，官方色彩濃厚。

台灣教育會館視覺與空間動向

　　台灣教育會館的入口在路角，進去以後，空間向兩翼展開，是歷史主義的平面空間設計觀念的延續。井手薰將台灣教育會

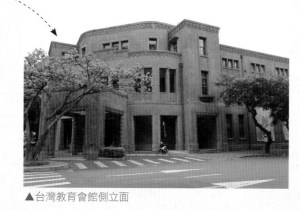

▲台灣教育會館側立面

館的入口設計在轉角基地，以「退縮而建」的方法，用漸進比例的方式，從一樓的車寄為小量體，逐漸往上延伸，最後視覺的焦點集中在上方山牆。

　　總共為三樓的平屋頂建築，為鋼筋混凝土造，部分為紅磚造，基座使用仿石材砌成的洗石子，增加厚重感。牆身及開口處的邊緣，利用陶瓦的立體面磚分割線材，強調出量體的邊緣線條。

　　平面設計為：從入口的「車寄」①進入「玄關」②，進入一個大廣間的空間③，一二樓挑高，廣間後側中間為樓梯，從中央向兩側轉彎，平面設計沿著道路向兩側開展，仍然保留了歷史主義空間的配置。在原始空間的使用上，一樓的一側為大集會室，另一側為「映寫室」④及編印教材的地方⑤，「映寫室」做為播放當時台灣教育會宣傳的電影片之用，將台灣教育會所屬的最主要空間安排與此。二樓則特別做為畫展使用的繪畫陳列室⑥，成為台展及府展的重要展示空間。現在也是二二八國家紀念館的主要展覽室。三樓原來是小集會所及電影放映室⑦，從陽台⑧可以眺望植物園及建功神社。

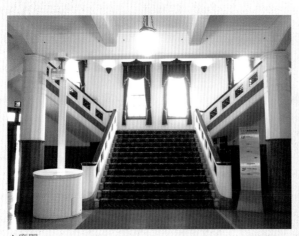

▲廣間

▲天花板的採光漆喰

▲教育會館二樓美術展場。引自
《台灣建築會誌》第三輯第五號

實用與美觀的細部鑑賞

從實際的設計來看，可以看出井手薰
對於美術收藏的鑽研。由於美術品忌諱陽
光直射，因此在開窗的部分，採用縱向的
細窗來減少陽光直接曬到室內。而在二樓
挑高的展覽室，在上方設置採光窗，每一
個採光窗有精緻的同心圓漆喰雕飾，本身
就是一個工藝品。施於天花板表面的漆喰
呈粗糙凹凸不平的樣子，是避免光滑，以
防止強光對於繪畫的直接破壞。

▲帶有植物造型對稱圖案的裝飾窗花

▲二樓往三樓現況

在外觀的細節的部分，井手薰也發揮
了其細緻的美學設計。在車寄及邊緣線的部分，都利用幾何圖案進行滾
邊，每一條圖案都不同。這一個圖騰帶有異民族風格，已經脫離了前期歷
史主義的風格。

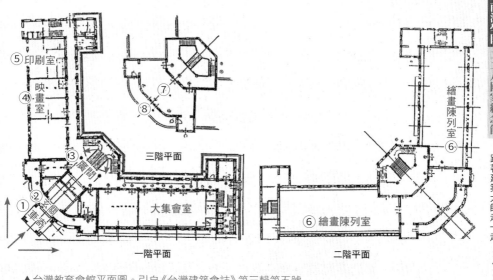

▲台灣教育會館平面圖。引自《台灣建築會誌》第三輯第五號

植物園中的建築景點

從建功神社到國立台灣藝術教育館

　　植物園中隱藏了井手薰相關的建築景點：建功神社（1928）、總督府舊廳舍。建功神社所在位置即今日之「國立台灣藝術教育館」，最初由本島人、日本人共祀。井手薰認為木造的神社在白蟻多的台灣不利，因此設計鋼筋混凝土的神社，並以西洋式外觀、漢式裝飾、日式的本殿精神進行設計。在這裡井手薰用料理來妙喻：「日本料理的味道是淡薄的，中國料理及西洋料理是濃厚的。因此，要將中國料理與西洋料理併合，比較不會感到味道不調和而奇怪。但是如果在這裡使用生魚片醋來調味，就絕對不會是適合的對象。在融合建築樣式的時候，也是可以這麼說的。」

　　可惜這個設計在當時受到大力抨擊，因此後來的台灣神社重建以及總督府的神社政策當中，仍然維持了日本傳統的神社樣式。

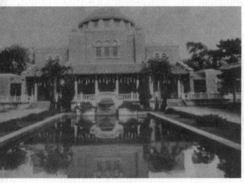

▲建功神社正面舊照片。引自
《台灣建築會誌》第四輯第一號

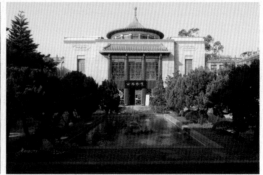

▲原建功神社（今國立臺灣藝術教育館）

總督府舊廳舍拆遷與當時的文化資產保存運動

　　台北公會堂之預定地，位在當時貫通小南門到北門的市區道路上（今日的延平南路），必須拆除台灣總督府舊廳舍（清朝欽差行臺）。在1919（大正8）年新廳舍完工前，總督府在此辦公，井手薰、栗山俊一等人認為

▲總督府舊廳舍（今市定古蹟「欽差行台」）

具有保存價值。井手薫在1929（昭和4）年及1930（昭和5）年安排了總督府高官進行視察，本來由於石塚英藏總督上任，比較傾向保存，而出現希望，在當年進行整修及防治白蟻的工程，並舉辦台展美術展。但是由於後來出現在原址興建紀念碑並移遷到植物園的方案，因此台灣總督府舊廳舍最後仍然拆遷到到植物園的現址。而台北公會堂則原本要台北市市技師永島文太郎設計，最後指名由井手薫設計，永島文太郎為監造。另外，當時在《台灣建築會誌》已經關注到舊建築的保存活動，例如台南赤崁樓、熱蘭遮城等。

栗山俊一

Kuriyama
Syunichi

專攻白蟻及防暑水泥的
技術者

　　栗山俊一，生於1882（明治15）年，福井縣人，1909（明治42）年畢業於東京帝國大學建築學科，在台期間進行許多白蟻及防暑混凝土磚研究，以一位技術者留名。栗山俊一在畢業後曾經在朝鮮總督府擔任史料調查的事務囑託，執行考古調查，也種下日後他對於古蹟文化財保存的關心，在台灣任職時，曾經關心台南武廟、台北總督府舊廳舍、台南熱蘭遮城等的保存。

　　他來台之前的經歷豐富，曾在名古屋高等工業學校、北海道帝國大學等學校任職。北海道帝國大學的前身是札幌農學校，在二十世紀初期設立帝國大學的風潮中，改制成為「東北帝國大學農科大學」，並在仙台設置「東北帝國大學理科大學」。栗山俊一於1917（大正6）年就任「東北帝國大學農科大學建築掛技師」，1919（大正8）年東北帝國大學分立為「北海道帝國大學」與「東北帝國大學」，北海道帝國大學繼承東北帝國大學農科大學，不過，栗山俊一當年即來台任職台灣總督府營繕課，結束了短暫停留在北海道的經歷。這一年，台灣總督府即以「需要技術方面的優秀人才」，挖角栗山俊一，也開啟了栗山俊一在台灣的職業生涯。

1 | 2

1. 栗山俊一的應接室，旁邊有熱蘭
　 遮城的手繪稿
2. 年輕時候的栗山俊一
　 （家屬提供）

來台以後，栗山俊一即接手白蟻災害的調查。由於台灣白蟻肆虐，日治初期災情嚴重，總督府命大島正滿技師進行調查，而栗山俊一的白蟻研究則在大島正滿的基礎上展開。除了白蟻研究以外，栗山俊一潛心研究防暑混凝土磚，並取得專利，改善台灣炙熱的室內環境，目前在板橋放送所等地方可以看到技術的保留。

　　栗山俊一在台灣的作品技術性濃厚，作品包括：台北郵便局、台北放送局、板橋無線電信所、新竹有樂館等，建築物的用途包括郵務、電台業務、放映業務等，運用當時新技術以及新材料，具有開創性。

　　栗山俊一堪稱井手薰最好的左右手，他在總督府內有一個材料試驗室，同時也提供做為台灣建築會的開會場所。昭和時期的建築設計者通常為總督府營繕課，較為大型者有可能是井手薰和栗山俊一的共同設計，例如：台北高等學校、台北帝國大學。相較於井手薰善於社交的形象，栗山俊一為人沉默寡言、謹慎，表現出技術者的個性。

事蹟與作品

重要年表

1882（明治15）年　於福井縣出生
1905（明治38）年　入學東京帝國大學建築學科
1909（明治42）年　畢業於東京帝國大學建築學科
1909（明治42）年　朝鮮總督府囑託
1914（大正4）年　名古屋工業學校講師兼名古屋營繕囑託
1917（大正6）年　東北帝國大學農科大學建築掛技師
1919（大正8）年　北海道帝國大學建築掛技師（因學校之改組）
1919（大正8）年　台灣總督府土木局營繕課技師
1924（大正13）年　兼任交通局遞信部技師
1929（昭和4）年　台灣建築會成立，任副會長。台灣總督府官房營繕課副課長
1932（昭和7）年　辭去營繕課技師工作
1933（昭和8）年　回日，推展防蟻、防暑混凝土業務

重要設計建築

● 台北郵便局（1930）、台北放送局（1930）、板橋無線電信所（1928）、板橋放送所廳舍（1929）、淡水中繼所（1929）、新竹有樂館（1933）

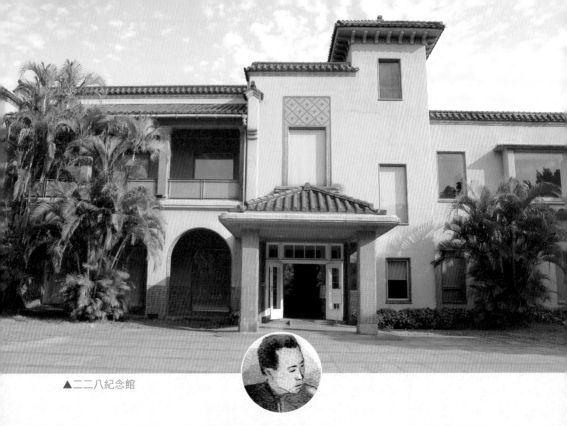

▲二二八紀念館

跟著建築大師
走一走

電信事業相關廳舍

台灣總督府的郵務與電信均由交通局底下的遞信部管理，台灣總督府的遞信機關由1923（大正12）年準備著手成立，當時規劃完成從板橋、淡水、基隆、宜蘭、花蓮港、台東、鵝鑾鼻七局，到1928（昭和3）年完成。經歷日治到戰後留下五局，戰後由中國廣播電台使用，後由交通部接手。當時的設計監督由台灣總督府遞信部工務課無線係進行，栗山俊一自1924（大正13）年兼任該單位技師，參與了板橋無線電信局放送所、台北無線電信局淡水受信所、台北放送局演奏所的設計，其中除了台北無線電信局淡水受信所現已不存以外，現存的板橋無線電信局放送所廳舍及台北放送局演奏所均反映了栗山俊一的材料技術。

二二八紀念館（台北放送局演奏所）

1926（大正15）年，為了慶祝始政三十週年記念，在總督府舊廳舍內進行為期十天的廣播實驗播送，是台灣最早的廣播電信的開始。1928（昭和3）年，設置廣播電台，1930（昭和5）年台北放送局演奏所廳舍完工後，隨即啟用台北放送局，台北市進入廣播的時代。

栗山俊一另外一個重要作品，從台北郵便局往台北車站的方向，遇館前路往南，直對野村一郎重要作品「台灣博物館」。在二二八公園內台灣博物館的後面，台北放送局靜靜地坐落園內一角，鵝黃色的壁體、橘色的寄棟造屋頂，與台灣一般的近代建築的風格迥異，在《台灣建築會誌》上的〈工事報告〉則說是「近世式」，反映了1930年代初期西方傳統風格相異的少數民族神祕風格的流行。

在戰後的二二八事件，台北放送局扮演了重要的廣播角色，因此在1997年2月28日開館成為「二二八紀念館」，展示了戰前及戰爭時期廣播所扮演的角色，以及二二八事件的相關資料。

▲二二八紀念館寄棟造屋頂

北門郵局（台北郵便局）

「郵便局」即日語的「郵局」之意，日本的郵政體系學習自英國，包含郵政、金融、匯兌等部門。1895（明治28）年日軍進入台北城後不久，隨即成立「野戰郵便局」，後來隨著民政的實施，現代化的郵務開始在台灣實施。第一代的台北郵便電信局於1897（明治30）年開工，翌年完成，位於北門街及大稻埕大通西方的現址，與火車站運輸便利性密切相關。但

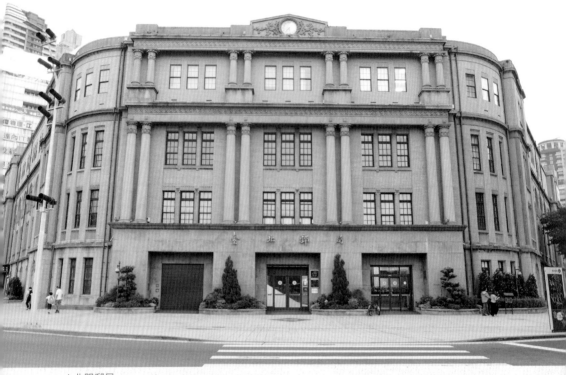

▲北門郵局

是1913（大正2）年台北郵便局發生大火，興建二代臨時建築物。直到1928（昭和3）年另由栗山俊一設計第三代的現存郵局，1929（昭和4）年竣工，部分附屬建築物則要到1930（昭和5）年才完工。

▲立面古典柱式

配置與設計

　　台北郵便局原為三層樓高建築，戰後增建成為四樓，並改變原有的車寄樣式（近年車寄正在進行復原工程）。日治時代台北郵便局的空間配置中，最主要的郵政事務室及郵差室、大廳配置在一樓，郵件集散室則配置在二樓，三樓則為電信室。

　　1930年代是屬於現代主義初期的年代，但是栗山俊一在設計細節上，仍然使用許多歷史主義的裝飾語彙，包括立面上面古典風格的雙柱柱

▲雙柱柱式與花紋裝飾　　　　　　　　　　　　▲立面窗戶旁花紋裝飾

位置	空間配置
一樓	車寄、大門、大廳、郵政事務室、郵差室
二樓	郵件集散室、庶務室、會計室
三樓	電信室

式、運用的花紋結繩裝飾以及一些細部裝飾，表現了當時折衷時期的作品風格。而大廳顯得更為復古，包括柱頭具有古典樣式的毛茛葉、格子狀天花板中使用了古典語彙做為裝飾，這些裝飾風格顯得古典而沉重。無獨有偶的，在台中的彰化銀行本店，也可以看到白倉好夫在設計上做這樣的配置及裝飾手法（詳見166頁）。這樣的設計方式可以往前推溯到明治時代日本本地銀行建築源頭的東京日本銀行本店（1896，辰野金吾設計），其內部也採用這樣的配置。由此可以想見郵電、金融建築到了1930年代仍然還是偏向古典歷史主義風格的設計樣貌。

構造以及當時的評論

　　在建設當時，本棟建築的構造以及設備系統受到相當的矚目，成為台灣建築會第一回、第二回的參觀對象。使用高達53尺的鋼骨鋼筋水泥柱樑構造，由於牆壁仍然為紅磚造，但室內的隔間很少，柱子之間的跨距變

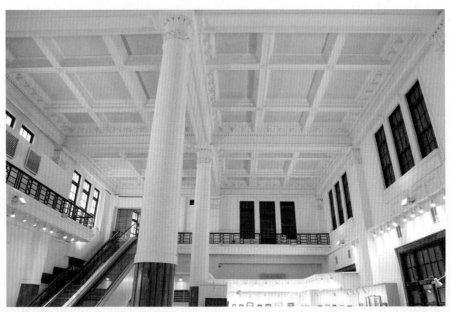

▲格子狀天花板

▲古典樣式變體的裝飾

▲花紋結繩裝飾

大，造成側壁與柱子必須承重非常大。因此，不僅在工程之前進行了詳細的地層耐力的實驗及研究，也注重混凝土的品質。在材料上，也開始嘗試使用台灣本地產的人造石及大理石。外壁使用北投窯業株式會社的面磚貼覆，適應台灣多雨的氣候，也使得本棟建築展現較為折衷主義的風格。

板橋放送所園區（板橋無線送信所）

板橋無線送信所（電信局）於 2015 年指定為新北市市定古蹟，目前外觀景觀修復完畢，本體則尚在修復中。由於接近板橋三鐵共構的火車站，附近有大商場，板橋無線電信局的綠地佔地幅員廣大，在修復完成以後，期待成為市民休閒的地方。在指定的時候，連同放送所建築本體、倉庫、貯水池一同列為市定古蹟，尤其貯水池在栗山俊一當時規劃的時候就已經設置在局舍前面，以混凝土磚建造，與行道樹一起規劃，平時做為儲水之用。因此，區內的古蹟指定，表現了一整體設計的概念。

外觀為淡鵝色的建築，前面有一個車寄。在基礎的部分，地板面以下深挖五尺到達地層，一般事務室的周圍為鋼筋混凝土造，其他為磚造。玄關及電流室為磚造，第三研究室及第二樓梯隔間為木造。地板一般為鋼筋混凝土，電流室使用鋼筋磚造拱，一部分使用水泥及木造的地板，使用栗山鋼筋混凝土。

由於此棟與通信有關，必須要特別注意絕緣、防水、通風、防止音響從牆壁反射等技術，反映出栗山俊一的技術設計能力。與台北郵便局相同，成為台灣建築會參觀及觀摩的對象。在實地的作法上，牆壁施以洋風的「木摺下地」，牆壁特別加強防水及絕緣，並將送信室音的牆壁表面呈

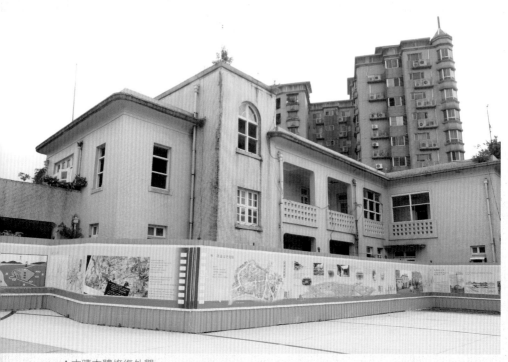

▲古蹟本體修復外觀

▲板橋無線電信局舊觀／國立台灣圖書館藏

現粗面，並在電池室使用了耐酸的瀝青。栗山俊一在此大力運用專利的防
暑中空磚，以導入室內上層空氣。在修復過程中，也找到防暑中空磚的使
用，其尺寸大小和現今的中空磚不同，如何保持室內涼爽溫度，值得繼續
探究。

新竹影像博物館（新竹有樂館）

　　從新竹火車站經過東門圓環，在還沒來到新竹州廳及新竹市役所公共官衙範圍前，新竹有樂館（1933，今影像博物館）就在車水馬龍的街道一邊。

　　「有樂館」也就是當時的電影院，因此在建築技術上為嶄新的設計。過往的資料說此棟是台灣第一棟具有冷房裝置的公共建築，而有另外的研究指出，栗山俊一早在1930（昭和6）年的台北放送局演奏廳就有冷房的

以不同的面磚表現

邊角有裝飾，使用栗山磚⋯⋯

邊角以花草紋處理，非常細緻⋯⋯

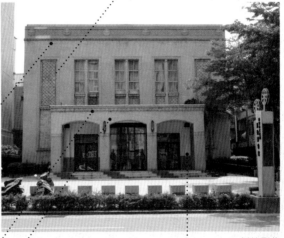

▲新竹影像
　博物館

新竹影像博物館二樓立面⋯⋯

新竹影像博物館車寄⋯⋯

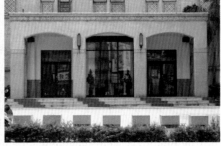

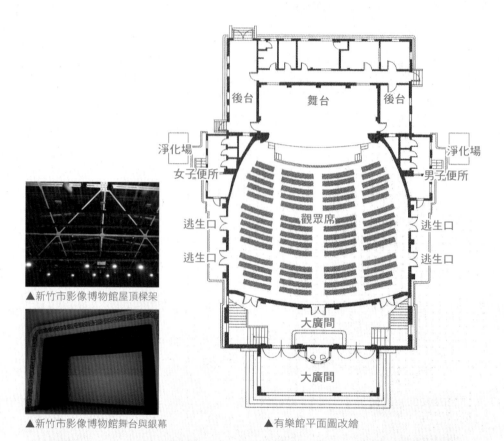

後台　　舞台　　後台

淨化場　　　　　　　淨化場

女子便所　　　　　　　男子便所

逃生口　　觀眾席　　逃生口

逃生口　　　　　　逃生口

大廣間

大廣間

▲新竹市影像博物館屋頂樑架

▲新竹市影像博物館舞台與銀幕

▲有樂館平面圖改繪

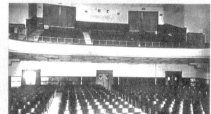

▲有樂館觀眾席。引自《台灣建築會誌》

▲舞台。引自《台灣建築會誌》

▲廣間。引自《台灣建築會誌》

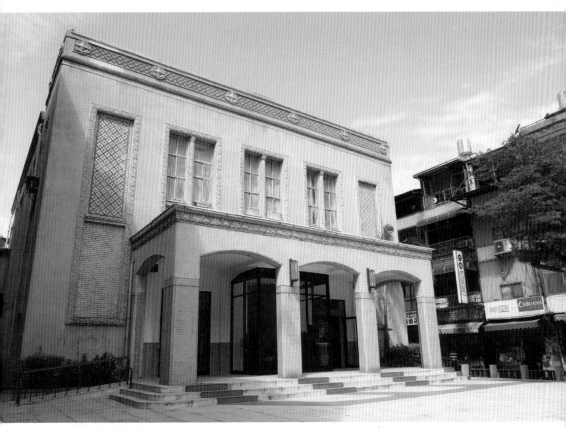

▲新竹市影像博物館

技術。除此之外，井手薰在台北公會堂也使用了冷房的技術，來因應台灣夏天暑熱的問題。這一棟建築使用鋼骨鋼筋混凝土造，牆壁使用栗山式混凝土磚。

外觀是白色平屋頂建築，前面有一個車寄，邊角的花草裝飾令人印象深刻；車寄有三個拱，二樓為三個長方形開窗，使得比例整齊。有樂館在空間組織上，有車寄、玄關、大廣間、觀眾席、舞台、後台、放映室等設備，觀眾席分為上下兩層；在兩側，男女公眾廁所以及淨化池，還有設置逃生設備，功能都相當完整。

跟著建築大師走一走

大倉三郎

Okura Saburo

總督府營繕課最後一任課長

　　大倉三郎是武田五一的學生，1923（大正12）年從京都帝國大學建築學科畢業以後，在京都地區的建築活動非常活躍，1929（昭和2）年任職京都帝國大學技師，1931（昭和6）年擔任京都帝國大學營繕課長，受到很大的重用。曾設計京都大學法經學部本館、理學部數學教室、農學部演習林事務室。1940（昭和15）年，奉台灣總督府的命令來台，甫一來台，即接任井手薰營繕課課長的位置，除外，也擔任台灣神社臨時造營事務局、台灣都市計畫中央委員、史蹟名勝天然記念物委員、台灣中央物價委員、需給調整專門委員會等重要委員會的委員，可以想見總督府賦予他的重責大任。

▲臺北州立臺北第三高等女學校新校地校舍平面圖。引自《昭和十五年臺北州立臺北第三高等女學校一覽》/ 國立台灣圖書館藏

▲第三高等女學校新校地操場正舉辦運動會。引自《扶桑》第五十五號 / 國立台灣圖書館藏

事蹟與作品

重要年表

1900（明治33）年　出生於京都市

1923（大正12）年　畢業於京都帝國大學工學部建築學科

1929（昭和4）年　京都帝國大學技師

1931（昭和6）年　京都帝國大學營繕課長

1940（昭和15）年　總督府官房營繕課技師，來台。五月擔任課長
台灣神社臨時造務局兼務、台灣都市計畫中央委員、史
蹟名勝天然記念物委員、台灣中央物價委員、需給調整
專門委員會等重要委員會的委員

重要設計建築

● 台北州立台北第三高等女學校（今台北市立中山女子高級中學，1936-1940
年？）

宇敷赳夫

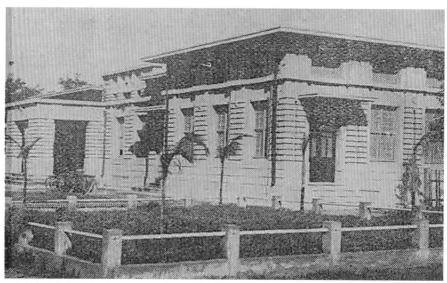 新竹州立新竹圖書館。引自《新竹州立新竹圖書館一覽》／國立台灣圖書館藏

Ujiki
Takeo

台灣後期現代 Art Deco 風格
車站的設計者

　　宇敷赳夫，有個非常特別的姓名，發音念成「うじき　たけお」，生於1891（明治24）年兵庫縣神戶市，有士族的身分[1]。其父親宇敷敬一也曾經在台灣總督府任職，宇敷敬一原本在日本已經是稅務相關的官員，1907（明治40）年辭去日本所有工作後來台，一開始在稅務相關的局處工作，最後在專賣局任職、退休。宇敷赳夫並未和其父親一起來台，而是在1916（大正5）年名古屋高等工業學校建築科畢業後的當年來台，隔年升

1. 明治時代以後，奉賜江戶時代的舊武士、公家等階級中，原則上有接收俸祿，但非華族的身分階級。
2. 1929-07-02，《台灣日日新報》。

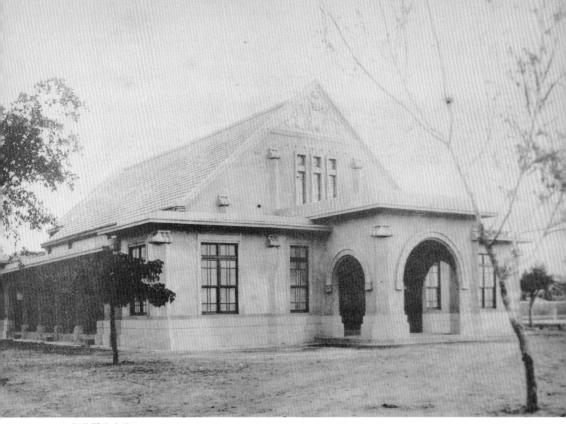

▲北港郡公會堂

▲第三代台北火車站。引自《台灣建築會誌》

為技手。1923（大正12）年調職新
竹州內務部土木課，先任職營繕係
的係長後，並升職土木技師，是典
型的技手在調職地方後升職技師的
例子。宇敷赳夫在1926（大正15）
年調職台南州擔任內務部土木課技
師營繕係長，而到了1929（昭和4）年轉任交通局鐵道部技師，梅澤捨次
郎則成為後任的台南州內務部技師營繕係長。根據《台灣日日新報》的報
導，台南警察局的興建案在宇敷赳夫時通過，在梅澤捨次郎時期實現。[2]

　　宇敷赳夫的作品非常多，在地方技師時期，根據《台灣日日新報》
上面的報導，就有：新竹州立新竹圖書館（1923）、新竹水道水源池

（1925）、新竹武德殿（1915）、北港郡公會堂（1929，已不存）、灣里海水浴場（1929）等建築案皆由他主導。宇敷赳夫尤其在鐵道部技師時代的作品，更是非常著名而傳世，例如：第三代台北火車站（1941，已不存）、台南火車站（1936）、嘉義火車站（1938），還有一些中小型火車站，例如：二水火車站（1933）、竹南火車站（1936）、新營火車站（已不存）等，甚至松山鐵道工場，都是在鐵道部技師時期留下的作品，可以說是日治後期台灣重要火車站及鐵道設施的設計者。

事蹟與作品

重要年表

1891（明治24）年	出生於兵庫縣神戶市
1916（大正5）年	名古屋工業學校建築科畢業，來台
1918（大正7）年	任職土木局營繕課技手
1923（大正12）年	調職新竹州內務部土木課，任營繕係長及技師
1926（大正15）年	轉職台南州內務部土木課技師
1929（昭和4）年	交通局鐵道部改良課技師
1932（昭和7）年	改良課松山建築派出所主任
1933（昭和8）年	工務課兼務
1934（昭和9）年	自動車課兼務
1936（昭和11）年	任各課係長
1941（昭和16）年	依願免官

重要設計建築

● 新竹州技師時期：新竹州立新竹圖書館（1923）、新竹水道水源池（1925）、新竹武德殿（1915）

● 台南州技師時期：北港郡公會堂（1929，已不存）、灣里海水浴場（1929）

● 鐵道部技師時期：第三代台北火車站（1941，已不存）、台南火車站（1936）、嘉義火車站（1938）、二水火車站（1933）、竹南火車站（1936）、新營火車站（已不存）等、松山鐵道工場（1932）

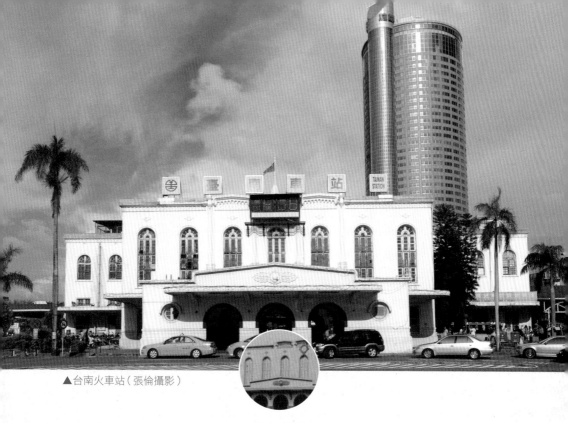

▲台南火車站（張倫攝影）

跟著建築大師
走一走

台灣 1930 年代的火車站巡禮

　　相較於 1910 年代以古典風格為主興建的火車站，宇敷起夫在 1930 年代所設計的火車站，除了使用鋼筋混凝土、屋頂採平屋頂之外，在風格及裝飾上，也從 Art Deco 走向初期現代主義，在《台灣建築會誌》上稱為「近世復興式」。

　　宇敷起夫所設計的車站當中，最有名的有：第三代台北火車站（1941）、台南火車站（1936）、嘉義火車站（1933）。這時候的火車站設計為整體的發包設計，例如嘉義火車站在進行設計的時候，和北港站以及大日本、明治兩大製糖會社的糖鐵火車站設施一同發包及設計，而台南火車站則是和新營火車站一同發包設計。在發包及設計時，考慮到整體性，並且和周圍的糖業鐵路等資源進行整合。

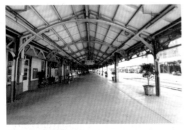

▲嘉義火車站月台

▲嘉義火車站內部

這幾個車站的建築風格，具有現代性的外觀，三者都用方塊的量體疊砌而成，在正面的部分，以縱向的列窗裝飾，也用挑高的大廳可以獲得更多光線。台北火車站的兩側有類似方勝的形狀，在裝飾上比較複雜，也帶有一些異族風格。三者車站中央則都安置了時鐘，做為現代化生活的象徵。在車寄的部分，三個車站雖然設計略有不同，但是水平的線條強調流線感。

台南火車站的二樓為鐵道旅館及餐廳，反映了當時旅遊運輸結合觀光的情形。而嘉義火車站大廳的細節仍有柱頭、邊角的裝飾，但是模樣已經為現代化的風格。而月台的鐵棚架亦為戰前之物，從國外直接進口，彌足珍貴。

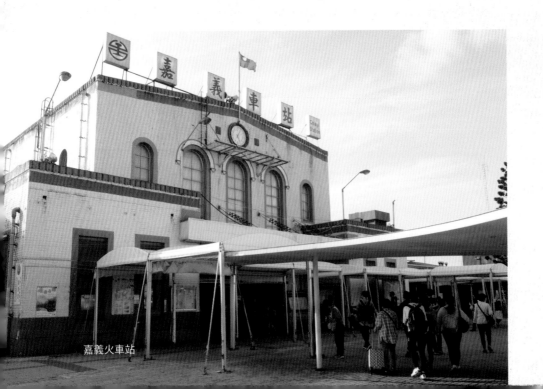

嘉義火車站

Art Deco 及 折衷式樣

　　Art Deco 即「裝飾藝術」風格，誕生於 1925 年的裝飾藝術博覽會。延續二十世紀初期在德國、英國的工藝運動，捨棄古典樣式的裝飾，以花草、圖像化進行設計，風格簡潔。由於年代較近，在以往的保存運動中還沒受到注目，這類的建築許多都還沒認清其重要性就慘遭拆除。

　　而日本的初期現代主義與關東大地震有非常密切的關係，當時第三代建築家佐野利器正強調建築之「用」，他甚至認為「裝飾為女子之事」。關東大地震不只把日本磚造的公共建築震垮，造成的大火災則影響大片民居，於是，日本也走向鋼筋混凝土構造，而台灣在同時也受到這個潮流的影響，在設計上，強調水平、簡潔、機能化，著名的建築有基隆港合同廳舍（今海港大樓，1934 年，鈴置良一）。

　　但是台灣在日治時代，並沒有出現西洋建築史所稱的現代主義，而是在外牆使用面磚為此時期的台灣建築的特色之一。由於當時的總督府及民風無法接受混凝土外牆外露，因此貼上面磚，和周圍環境取得調和及平衡，後來的建築學者稱為稱為「折衷式樣」。面磚的種類非常多種，例如：「十三溝面磚」，但並非是因為表面十三個溝槽而得名，而是以模具進行壓製，是工業革命以後，工廠大量生產的建築材料。當時還會在轉角的地方燒製特殊角度的面磚，足見其技術以及工法要求的高度。

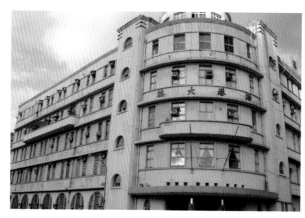

▲林百貨使用的面磚，有很明顯的溝槽紋路

◀基隆港合同廳舍，今海港大樓

白倉好夫
Shirakura Yoshio

台中重要金融建築的興建者

　　白倉好夫是長崎人，很早就開始了與台灣之間的關係。1903（明治36）年，時年13歲，在總督府稅務課擔任「給仕（雜役工作）」。1905（明治38）年就讀台灣總督府中學校第二部，1910（明治42）年畢業後受到東洋協會台灣支部的補助，回到日本的東京高等工業學校升學。1912（明治45）年畢業後，隔年又回到台灣在土木局營繕課擔任技手的工作。在技手期間，目前已知有參與台北醫院外科手術房工程的製圖工作，由基層開始做起。

　　1920（大正9）年調職到台中州內務部土木課技手，隔年獲得升遷升為土木技師，1925（大正14）年因組織變遷而成為地方技師。在1927（昭和2）年內調回總督官房會計課營繕係技師，也參與了台灣建築會的創會。

　　白倉好夫為人豪邁，在台灣建築會相關的記錄中，他常常擔任公關，在懇親會中娛樂這些會員。因此，當栗山俊一於1934（昭和7）年離台後，順理成章的成為副會長，井手薰在1944（昭和19）年逝世後，也接任為台灣建築會唯二的會長。

　　後期的白倉好夫戰爭色彩較為濃厚，有可能和早年受到東洋協會補助有關。白倉好夫於1936（昭和11）年開始在內務局防空局、殖產局米穀課等兼職，以及擔任台灣防衛委員幹事等戰爭相關的單位，並在1940（昭和15）年退官以後，更是轉任為台灣拓殖株式會社的營繕課長。

▲台灣建築總會懇親會表演活動

▲台灣建築總會懇親會

事蹟與作品

重要年表

1890（明治23）年　出生於長崎

1903（明治36）年　來台擔任總督府稅務課的給仕

1905（明治38）年　就讀台灣總督府中學校第二部

1910（明治42）年　台灣總督府中學校畢業。受到東洋協會台灣支部支助，就讀於東京
　　　　　　　　　高等工業學校

1912（明治45）年　從東京高等工業學校畢業

1913（大正2）年　來台擔任土木局營繕課技手

1920（大正9）年　調職台中州內務部土木課技手

1921（大正10）年　升職台中州內務部土木課土木技師

1925（大正14）年　因總督府地方制度調整，稱為地方技師

1927（昭和2）年　調回總督官房會計課營繕係技師。並參與台灣建築會創會

1934（昭和7）年　為台灣建築會副會長

1936（昭和11）年　兼職內務局防空局、殖產局米穀課，以及台灣防衛委員幹事

1938（昭和13）年　在台灣技術協會擔任評議員要職。

1940（昭和15）年　退官，轉任台灣拓殖株式會社

1944（昭和19）年　接任台灣建築會會長

重要設計建築

● 技手時代：台北醫院外科手術房
　（1914）

● 技師：台中彰化銀行本店（1936）、台北
　帝國大學硝子室（不明）、台灣拓殖株式
　會社糧倉（1942）

日本殖民及戰爭相關的組織

東洋協會

　　在1898（明治31）年成立於東京，目的是配合官方殖民政策的而組成的外圍組織，重要成員包括日本政界與財界人士的重要人士。原稱台灣協會，1907（明治40）年改為東洋協會。

▲白倉好夫。引自《中部台灣共進會誌》／國立台灣圖書館藏

台灣拓殖株式會社

　　於1936（昭和11）年成立，為日治後期全台規模龐大的半官方機構，總督府直接出資、參與運作。其由許多子公司所構成，遍布全台，以及南洋地區。在戰爭期間，進行岩研究戰爭資材，以及南洋的進出及投資等事項。

白倉好夫

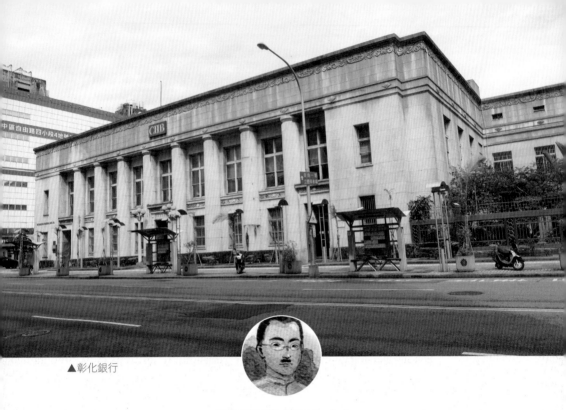

▲彰化銀行

跟著建築大師
走一走

彰化銀行（1936）

　　彰化銀行成立於1905（明治28）年10月1日，設置於當時的彰化廳。
當時為了總督府要解決清代大小租權的問題而發行公債補償原具大租權的
地主，然而這些地主對公債有疑慮，紛紛拋售兌現，因此總督府以投資的
名義來鼓勵公債持有人將公債轉為資本，因而成立彰化銀行及嘉義銀行。
後來嘉義銀行在第一次世界大戰的不景氣中遭到合併，但是彰化銀行則不
斷地在全台灣開設支行，而彰化銀行的董監事包括日本人及台籍士紳，其
中台籍士紳包括林獻堂、吳子瑜等中部有力人士，而這些有力人士和台中昭
和時期的建設以及主導技師之間有密切關係，形成一個官商之間力量關係。

　　彰化銀行最早的廳舍設於彰化北門外，後來台中的發展超過彰化，將
本店一到台中市。現存位於自由路/台灣大道口的本店於1936（昭和11）

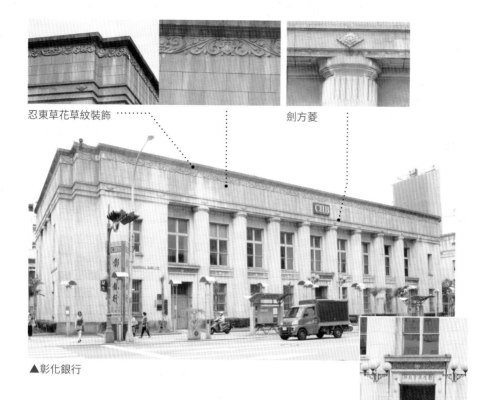

忍東草花草紋裝飾 …………… 劍方菱

▲彰化銀行

年興建，為中部大地震以後的大工程，整個總工程於
1939（昭和13）年竣工，中間經過數度的變更設計。

　　彰化銀行立面雖然面對兩個街廓，但是以自由路
中央的入口為主入口。外觀排列著八根有鋼筋混凝土
的列柱，柱頭及柱子本身都已經簡化，在列柱上以劍
方菱為紋飾。街角用經過波浪式的皺摺，使之不單調，
屋頂為平屋頂，邊緣以日本傳統的忍東花草紋為裝飾，
使建築帶有當時流行的 Art Deco 的風格，也反映了當時
流行把和風以及將地區藝術設計到建築之內。

　　在東方社會，「銀行」是近代資本主義的產物，
在日本的第一間銀行是日本銀行，由辰野金吾設計。
這些近代的銀行室內挑高，櫃檯與櫃檯之間聳立著列柱，極具威嚴。到了
1930年代，在彰化銀行，還有北門郵便局，都還可以看到這樣的設計。

▲彰化銀行入口

▲彰化銀行出資者林獻
堂像

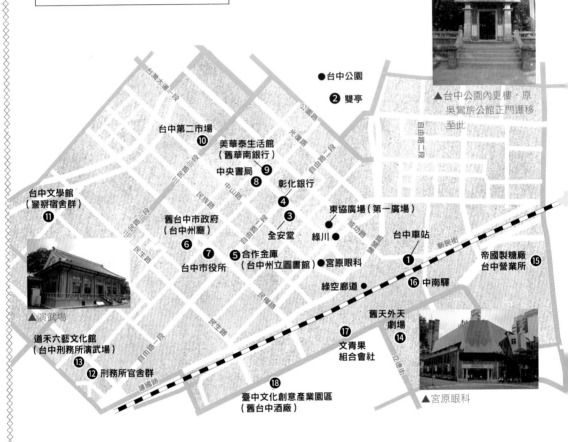

Guide Map

現代棋盤式都市規劃的場域
台中老市區建築導覽

▲台中公園內更樓‧原
吳鸞旂公館正門遷移
至此

●台中公園
❷ 雙亭

台中第二市場 ❿
美華泰生活館
（舊華南銀行）
中央書局 ❾
❽
彰化銀行
❹
台中文學館
（警察宿舍群）
❸
⓫
東協廣場（第一廣場）
舊台中市政府
（台中州廳）
全安堂
綠川 ●
台中車站
❻
❶
❼
❺ 合作金庫
（台中州立圖書館）●
宮原眼科
台中市役所
綠空廊道 ●
❻ 中南驛
▲演武場
帝國製糖廠
台中營業所 ⓯
舊天外天
劇場
道禾六藝文化館
（台中刑務所演武場）
⓮
⓭
❼
文青果
組合會社
⓬ 刑務所官舍群
⓲
臺中文化創意產業園區
（舊台中酒廠）
▲宮原眼科

1. 台中火車站及台中公園

　　台中火車站（舊稱台中驛）❶本身
就是一個迷人的建築。雖然台灣鐵路局
已經把站體移到高架第三代，但是前站
紅磚煉瓦造的驛舍，屹立百年以後，仍
然非常經典。紅磚造的第二代台中火車
站是1917（大正6）年完工，第一代則
是完工於1905（明治39）年的木造洋風
廳舍，如今三代廳舍並列，成為鐵道歷

史建築。舊站站體山牆上使用歷史主義
樣式的灰泥雕塑來裝飾，非常的典雅，
有白色的橫向飾帶加強橫向面的裝飾。

　　在台中火車站的前站方向，一條
是民權路，一條是台灣大道，在很久以
前是四線道寬的超寬單行道，也是台中
的特色之一。走台灣大道，會經過東協
廣場，東協廣場以前稱為第一廣場，有
著各式各樣的都市傳說。接著轉往台中

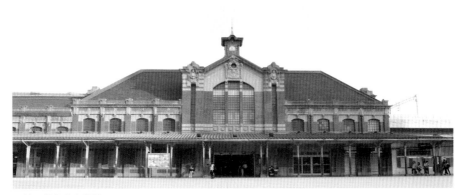
▲第二代台中火車站

▲台中公園雙亭

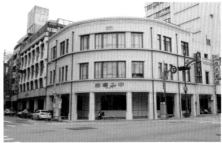
▲中央書局

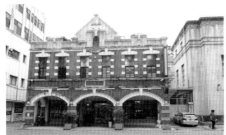
▲全安堂

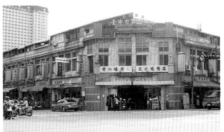
▲台中第二市場

公園,園區著名的雙亭❷,為1908(大正7)年縱貫鐵路全通式舉行所建。

2. 老鋪眾多的自由路周圍

　　台中市著名的太陽餅街就沿著自由路而行,有一間「全安堂」❸,是由民間出資修復的太陽餅博物館。而自由路的路尾與路頭,彰化銀行❹與合作金庫(日治時代的台中州圖書館)❺鼎立,斜對角是台中州廳❻以及台中市役所❼,也是官廳的重要分布地。

　　這裡著名的商業建築也不少,除了

▲刑務所所長官舍

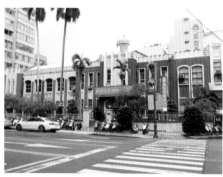

▲合作金庫（台中州立圖書館）

▲三信商銀

▲舊天外天劇場

▲舊華南銀行

修復完成的中央書局❽，以及對面由民間企業保留立面的舊華南銀行❾以外，台中第二市場❿也在另外一側。在日治時代，第二市場是日本人新設的市場，現在還可以回味一二。

3. 台中的官舍群以及日本人移民

　　從台中州廳及台中市役所中間的小道路往東走，日本人的官舍區設置在那邊。現在還有警察宿舍群（已再利用為台中文學館）⓫、刑務所官舍群⓬以及刑

務所演武場⓭。所留下來的這一區為以前的法院、刑務所，因此以相關的住宅設施為主。其中和洋折衷的刑務所所長官舍⓬以及屋頂為宏偉的入母屋造的刑務所演武場⓭，構成了本區建築的特色。

4. 台中的本島人角色以及建築作品（後火車站，天外天）

日本時代，住在台中後火車站以本島居民為主，1936（昭和6）年，士紳吳子瑜興建天外天劇場⓮，想要和日本人較勁。他找來的請負者（營造單位）齋藤辰次郎，曾經有滿洲等殖民地經驗，短暫地任職在台中州內務部土木課，也曾經規劃過台中娛樂館。戲院內部除了戲院空間以外，尚有食堂、喫茶店、小賣店、舞池及咖啡廳，可以說是相當的時髦。

除了天外天以外，也有連接帝國糖廠株式會社⓯、中南驛⓰、文青果組合會社⓱、舊台中酒廠（已再利用為台中文創園區）⓲等產業相關建設，可以證明當時台中位於產業運輸的重要性。

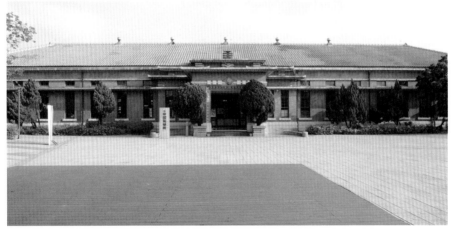
▲帝國糖廠株式會社

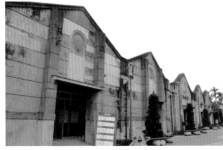
▲台中文創園區

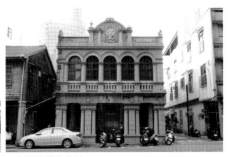
▲文青果組合會社

梅澤捨次郎

Umezawa
Sutejiro

銀座台南的奠定者

在前任台南地方技師宇敷起夫離職後，梅澤捨次郎於1930（昭和5）年繼任台南州地方技師，第一件設計案是台南警察局（現台南美術館一館）。梅澤捨次郎又在1932（昭和7）年於末廣町興建店鋪住宅，即林百貨。台南警察局和林百貨沿著銀座町街角相對，大膽前衛的 Art Deco 風格（裝飾藝術風格），帶給當時的市街嶄新的樣貌。因此說梅澤捨次郎是「銀座台南的奠定者」，絕對是不為過的。

梅澤捨次郎為石川縣金澤市人，舊名秋田捨次郎，1890（明治23）年出生，為舊時代的士族。1908（明治41）年入學工手學校預科，在學期間，曾經任職地形科雇、第一師團經理部等職位，半工半讀。1911（明治44）年從工手學校建築學科畢業，亦辭去第一師團經理部營繕課之職，同年來台。

來台以後，任職在台灣總督府土木局營繕課，剛開始為「雇」級身分，1917（大正6）年升任技手。在擔任雇及技手的時候，曾經在著名技師底下擔綱工事工程而有實務經驗。在1928（昭和3）年兼任交通局技手後，1930（昭和5）年2月升任為台灣總督府地方技師，於台南

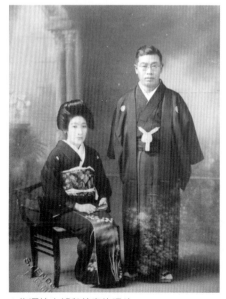

▲梅澤捨次郎與其妻的照片
（家屬提供）

州勤務任職。台南警察局以及林百貨，即是此時期留下來的作品。

離開了台南州以後，梅澤捨次郎到專賣局任職技師，從1934（昭和9）年7月一直任職到1942（昭和12）年1月，成為尾辻國吉的後任技師。梅澤捨次郎在此時期設計了專賣局的重要廳舍及工場（工廠），除了功能性以外，也用Art Deco風格來妝點，使不致於單調，展現極高的設計能力。

雖然梅澤捨次郎是工手學校出身，但是設計能力受到肯定，時評：「從雇員就任職在營繕當局，技術優秀、成績良好」；「梅澤這個人並非是一個一眼就亮眼的人，但是在建築上是一個天才」。在台灣不斷地受到拔擢升官，也獲得許多建築設計的機會。其設計多以當時前衛的Art Deco風格為主，設計亦涵蓋歷史樣式、折衷主義、初期現代主義等多樣風格，並留下許多作品，成為現在獲得保存的古蹟文化資產。

事蹟與作品

重要年表

▲梅澤捨次郎官服立
像（家屬提供）

1890（明治23）年　出生於石川縣金澤市
1908（明治41）年　工手學校預科入學，並任職在地形科（隔年辭職）
1910（明治43）年　第一師團經理部雇（隔年辭職）
1911（明治44）年　工手學校建築學科畢業
1911（明治44）年　來台，土木局營繕課「雇」
1917（大正6）年　升任技手
1928（昭和3）年　兼任交通局技手
1930（昭和5）年　升任為台灣總督府台南州地方技師並掌營繕係業務
1934（昭和9）年　在專賣局任職技師
1942（昭和12）年　依願退官

重要設計建築

● 雇及技手時代：專賣局本局廳舍新築工事（1911-1913，森山松之助設計）、台中醫院病房（1914，中榮徹郎設計）、台北高等商業學校（1921-1924）、台中師範學校本館（1924）等

● 設計：

台南州地方技師時代：台南警察局（1931）、林百貨（1932）、台灣日日新報社台南支局（1934）、鹿林山莊（1934）

專賣局技師時代：專賣局新竹支局（1934）、專賣局嘉義支局（1936）、松山煙草工場（1937-1939）、專賣局各支局廳舍新築工事（1937）、板橋新酒工場（1937-1940）

▲專賣局嘉義支局（今嘉義美術館）

跟著建築大師
走一走

專賣局時代作品

　　梅澤捨次郎在1934（昭和9）年轉到專賣局服務，到任以後，他的設計轉變為大型廠房，除了注重功能性以外，梅澤捨次郎加上了Art Deco風格，使得建築體更豐富地展現而不單調。此時期的重要作品有：松山煙草工場（1937-1939），專賣局新竹支局（1934）、專賣局嘉義支局（1936）等，其中松山煙草工場為現在的台北松山文創園區，專賣局新竹支局由台灣煙酒公司新竹營業所繼續使用，而專賣局嘉義

▲專賣局新竹支局（今台灣菸酒公司新竹營業所）

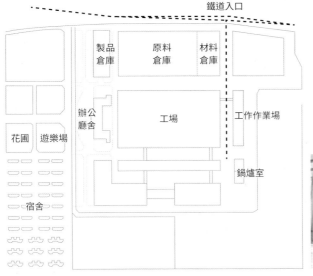

製品倉庫　原料倉庫　材料倉庫

辦公廳舍　工場　工作作業場

花圃　遊樂場

鍋爐室

宿舍

鐵道入口

▲專賣局松山菸草工場配置圖

▲高聳的煙囪及工整的立面是鍋爐室的特色

支局則改為嘉義美術館。嘉義美術館於2020年秋開幕，除了專賣局嘉義支局的舊館以外，隔著中庭後方有新建館舍，為主要的出入口，古蹟的部分主要以營運咖啡廳及辦公廳舍為主。嘉義美術館附近有嘉義酒廠及嘉義文化創意產業園區等古蹟建築，形成一個古建築的觀光地帶。

松山文創園區（松山煙草工場）

在日治時期的後半，日本人的開發地已經來到台北市的東側。由於當時煙草需求增加，從1930年代初期，就在松山、南港等郊區延伸，將場址選定在當時的台北市興雅830番地，著眼於靠近鐵道沿線，且又有主要道路連接台北市區，交通便利，而附近又有瑠公圳支流，可做為蓄水池的地利之便。

梅澤捨次郎在這個工程中包辦了計畫、設計、監造的工作，在之前

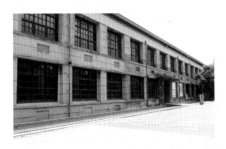

▲菸草工場

他已經主持設計過新竹支局、嘉義支局等各支局廳舍的建設，而松山煙草工場成為他在專賣局時代所主導的第一個大型工廠建設，之後，他設計了板橋新酒工場及番子田無水酒精工場，運用了這次在松山煙草工場的設計經驗。

場區首先完成的是製煙工場的主體建築，以及鍋爐室及機械修理房。整個場區配置呈東西向，入口在北方，正對鐵道。廳舍呈ㄇ字型，往前有一製煙工場，呈回字型配置，整個製菸的流程在此進行，也有食堂、公共澡堂等福利設施。後來又在西側興建宿舍區、育嬰室，也有神社的祭拜。整個敷地，儼然是一個員工的生活及工作為一體的現代工業村的雛形。

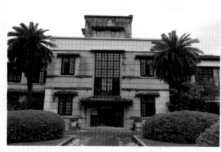
▲具有現代風格的辦公廳舍

▲倉庫及辦公廳舍之間有煙道連接

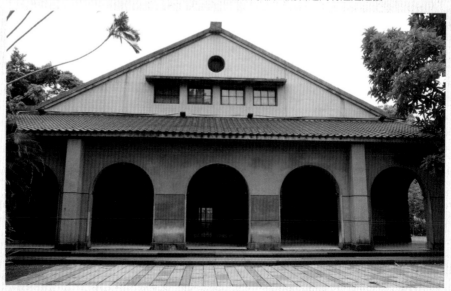
▲倉庫立面

▲辦公廳舍與煙道 ▲倉庫廊道

　　相較於早期的建築，梅澤捨次郎在松山煙草工場所呈現的風格更為簡潔，更加接近現代主義風格。具有特色的水平線以及垂直線的切割仍然存在，包括以直線線條來代替早期的流線型。圓窗、栱門的使用變少，長方形的上下推拉窗的存在反而顯眼起來。

Times View — 松山文創園區的歷史變遷

　　　　　　日治時期煙酒歸專賣局管理，隨著日治中後期煙草產出的需要，向台北市的人口擴張區松山、南港覓地，興建煙草工場。

1937（昭和12）年開始起工興建。（1935、1936年度特別預算及建築計畫）

1939（昭和14）年完成製煙工場主體以及鍋爐室、工作作業場、機械修理房的主要建築

1940（昭和15）年3月完成辦公廳舍、檢查室

1943（昭和18）年陸續完成員工宿舍區

　　戰後為了解決經濟問題，增加產量，擴建廠房，在1970年代到1980年代突破300萬箱。

1958年　修建中庭花園	2000年　通過大巨蛋案
1965-1970年代　增建倉庫及雪茄工廠	2001年　指定為台北市市定古蹟
1995年　大巨蛋首次爭議	2002年　廢止煙酒公賣，改為民營制
1998年　停產遷廠至新店台北煙廠	的台灣菸酒股份有限公司
	2011年　松山文創園區開始營運

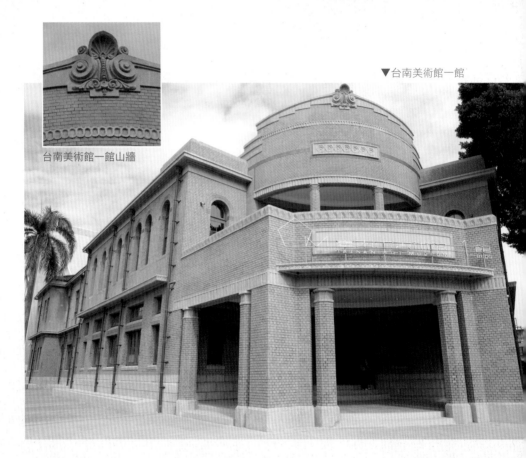

台南美術館一館山牆

台南美術館一館（台南警察局）

　　現在是台南美術館一館的台南警察局，入口玄關開在路的轉角，廳舍向兩側開展，立面使用十三溝面磚，在二樓的部分退縮，形成一個陽台。門廊及二樓用八角形柱，裝飾使用幾何線條，在線腳的部分也大量使用幾何刻紋。而台南警察署的立面及轉角轉折部分的表現，和林百貨的風格類似，可以表現出梅澤捨次郎濃厚的 Art Deco 個人風格。

　　在修復以後，台南警察局變成台南美術館一館進行再利用。一進去一樓廣間，高掛著顏水龍的馬賽克拼貼，在午後的陽光下，顯得特別的柔和。中央樓梯轉折向兩側上樓，二樓的大廣間為折上格天井，為日式天花板中較為高級的作法，警察局時代為大辦公廳，而梅澤捨次郎配合建築屬性，改成較為洋風的風格，並留下通風口。

▲台南美術館一館館內中央樓梯

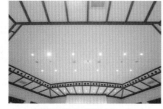

▲大廣間的折上格天井

▲棟札的展示

▲展示警察局時代的文物，代表
　建築物不同時代的功能

台南警察局建於1931（昭和6）年，是梅澤捨次郎任職台南州土木技師後所負責的第一個案子。由於宇敷赳夫於前1929（昭和4）年的年底離職，1930（昭和5）年的2月，梅澤捨次郎到職台南州，並升任為土木技師，3月任職營繕係長，由此可以確認，這一個設計案是梅澤捨次郎任職台南州土木技師的第一個設計案。

另外一個歷史痕跡可以從本棟建築的棟札看出。在1920（大正9）年總督府調整地方行政結構為五州二廳後，州設警務部，市設警察署，在這個時期，因應行政需求，同時興建許多警察署建築，在1929（昭和4）年的《台灣日日新報》當中就指出，台北的南警察署是井

手薰之設計，而在台南警察署的棟札上，清楚地寫著設計技師的名字為梅澤捨次郎，甚至井手薰名列在指導技師當中，因此，這一棟建築物除了梅澤捨次郎的個人風格以外，也可以見到當時井手薰設計教育會館等建築的影響。

林百貨（ハヤシ百貨店）

　　林百貨位於今中正路與忠義路交接口，也就是當時的台南市末廣町，這是梅澤捨次郎1932（昭和7）年的作品，也是一個末廣町連續店鋪住宅開發案，目前周遭尚存幾棟同時代類似風格的建築。林百貨外觀為六層樓高建築，但是在一般人的眼中，則多稱之為「五棧樓仔」，從其頂樓以前可以瞭望台南運河以及安平。林百貨中有設置最新的電梯，稱為「流籠」，來林百貨看摩登的電梯小姐，成為當時市民大眾時髦的休閒生活。末廣町是台南人心目中的「銀座」，成為現代摩登的象徵，和警察局一東一西，都是由梅澤捨次郎塑造出這樣的形象。

　　林百貨立面入口方向處理在道路轉角，有強調入口的作用，仍然表現歷史樣式的特色。屋頂的藝術風格階梯形山牆、水平雨庇、出挑的飾板和洗石子陽台，中央的「林」是其出資者林方一的商標，使用玻璃圓窗、十三溝面磚、應用了當時最流行的材料及設計。在一樓

▲指針式電梯在當時稱為「流籠」，為當時「摩登」的象徵

▲電梯裡以鋼骨為構架，展現當時的新技術

冒險犯難的林百貨主事者
林方一

林百貨的最上面，有一個「林」的標誌，那並不是台灣人的姓「林」，而是一位日本人「林方一」所一手興建的百貨，當時以「ハヤシ百貨」著稱。當時興起休閒娛樂的風氣，台北稍早有菊元百貨的開幕，早於林百貨，但是戰後菊元百貨至今仍不見天日，相較於此，林百貨的命運就幸運很多。

▲日治時期林百貨四樓賣場。引自《林芳一君追想錄》／國立台灣圖書館藏

　　林方一生於1883（明治16）年，山口縣佐波郡人，從小失去雙親，由叔父帶大，19歲離開家鄉進入山陽鐵道株式會社。於1912（明治45）年渡台，並在台南大型吳服商日吉屋株式會社擔任帳場的事務。林方一在日吉屋工作6年後，於大正6年和小他11歲的小寺とし結婚。他在台南投資多項事業，事業蒸蒸日上。1931（昭和6）年林百貨與末廣町連續店鋪住宅正式開工，1932（昭和7）年進行上棟式，但卻在同年的10月，林方一因身體不適入院、病逝，未等及林百貨的開幕。林方一夫人林とし繼任社長，與另外一位藤田武一共同經營，支撐了日治時代林百貨的業務。

　　1932年開幕當時的林百貨樓層以及販賣物品：

第一部（一樓）	小間物（日用品）：日本酒、化妝品、菓子、食料類、木屐專賣品
第二部（二樓）	進口洋雜貨：紳士服裝雜貨、婦人洋服、小孩服、帽子、美容室
第三部（三樓）	吳服部
第四部（四樓）	玩具、文具用品、書籍、家庭用品
第五部（五樓）	洋食、和食、喫茶座
六樓	展望台、神社、遊園地（遊樂場）

林百貨建築中多使用圓形的設計，表達了當時的摩登風潮

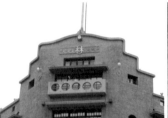

山牆

美軍轟炸的彈孔痕跡

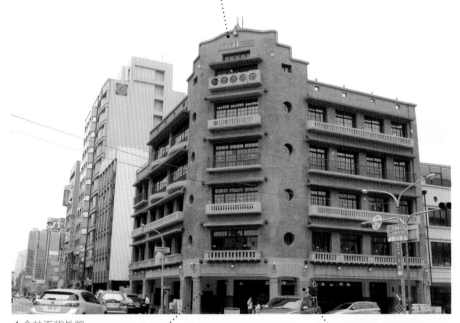

▲今林百貨外貌

騎樓

地坪仍保持原始樣式

騎樓柱式八角磚

設置騎樓，並與其他店鋪連接，是為了適應南台灣多雨的氣候，騎樓正立面柱列使用八角形切面柱列而非圓形或方形，使空間使用達到更經濟的效用，也因此耗費功夫燒製轉角磚。

　　戰時林百貨受到美軍轟炸，包括頂樓神社炸毀，多處毀壞。戰後由台灣製鹽總廠（後改為台鹽實業）與鹽務警察共用做為辦公處所，直到1998年指定為市定古蹟，2013年修復完成。現在的林百貨則做為文創百貨，有許多具有特色的文創商品販賣，也成為台南觀光的新景點。在修復過程當中，保留了手搖式鐵捲門、指針式電梯、美軍轟炸的彈孔、彩色地坪等文物。

林百貨的神社

　　林百貨六樓頂上有一個神社，稱為「末廣社」，原為林百貨從業人員所祭拜的神社，二次大戰時毀於美軍轟炸。修復後開放，一側為文創商品之販賣部，另一側則復原了神社以及電梯動力室，遊客可上去參觀。「末廣社」屬於稻荷信仰，在日本神道教中，稻荷神屬於商業神，以狐狸為使者，商人向稻荷神祈求生意昌隆，事成後捐獻鳥居至稻荷神社。戰前，新起街市場（台北西門紅樓）旁邊亦有這樣的稻荷神社祈願商業興隆，但是戰後已經不存在。林百貨的神社以私人神社到公司行號的神社，身分雖然轉變，但依然承載著人們祈求商業興隆的期望。

▲林百貨頂樓的神社

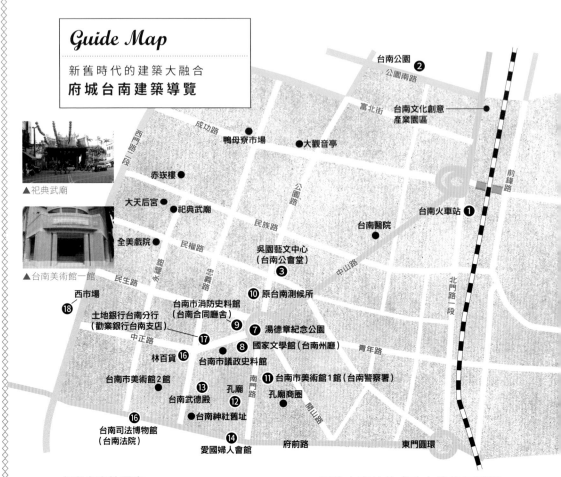

Guide Map

新舊時代的建築大融合
府城台南建築導覽

▲ 祀典武廟

▲ 台南美術館一館

地圖標示：

台南公園 ❷
公園南路
富北街
台南文化創意產業園區
成功路
鴨母寮市場
大觀音亭
赤崁樓
公園路
台南火車站 ❶
大天后宮
祀典武廟
民族路
台南醫院
全美戲院
民權路
吳園藝文中心（台南公會堂）❸
民生路
中山路
北門路一段
西市場 ❶⑧
原台南測候所 ❿
台南市消防史料館（台南合同廳舍）
土地銀行台南分行（勸業銀行台南支店）❾ ❼ 湯德章紀念公園
中正路 ❶⑦
國家文學館（台南州廳）❽
林百貨 ❶⑥
台南市議政史料館
青年路
台南市美術館2館
台南市美術館1館（台南警察署）❶①
孔廟 ❶③
南門路
孔廟商圈
台南武德殿 ❶②
開山路
台南神社舊址
台南司法博物館（台南法院）❶⑥
愛國婦人會館 ❶④
府前路
東門圓環

台南火車站周邊

　　1900 年由於鐵道之興建，現在對於台南吞吐口的印象，從安平轉到台南驛，而 1936 年所完成的台南火車站❶，更是加強了「摩登」的印象。

　　鐵路把台南分為前站與後站，前站以前有台灣總督府台南醫院（1896，後改為台南州立病院）、台南公園（1917）❷、台南公會堂（1911）。台南公會堂（又稱為「吳園」）❸，立面為洋樓，後面則為漢式的亭台樓閣，為文人雅士聚集的地方，非常別緻。

　　而後火車站的成功大學校區則聚集了各個時代的足跡，例如反映日治初期適應台灣氣候過程的步兵第二聯隊遺跡（成功大學禮賢樓）❹，以及小西門❺、成功大學博物館（1933）❻等。

　　台南原有小北門（已消失）、大北門（已消失）、小東門（已消失）、大東門（現存，位於府城大街東端）、小南門（已消失）、大南門（現存，是台灣唯一的甕城門）、小西門（已移建於成功大學光復校區）、大西門（已消失）、兌悅門（現存）

▲原步兵第二聯隊營舍

▲成功大學博物館

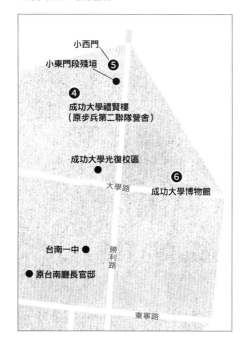

小西門
小東門段殘垣 ❺
❹
成功大學禮賢樓
（原步兵第二聯隊營舍）

成功大學光復校區
大學路
❻
成功大學博物館

台南一中 ●
勝利路
● 原台南廳長官邸

東寧路

▲四春園庭苑一景。引自《臺南事情》／國立台灣圖書館藏

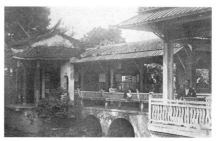

▲四春園庭苑一景。引自《臺南事情》／國立台灣圖書館藏

　　1911年台南市區改正計畫，用幾個圓環和半圓環串起了台南的市街，也奠定台南市街多圓環的形象。

行政官廳匯集的大正町

　　從台南驛入大東門的方向，會來到一個主要的圓環，即湯德章紀念公園❼，在日治時代放置的為兒玉源太郎雕像。圍著這個圓環有：台南州廳（國家文學館）❽、台南市議政史料館、台南合同廳舍（1930，今消防史料館）❾、台南警察局民生派出所（已裁撤）、測候所（1898）❿等重要官廳建築。而往南為台南警察署（1931，今台南市美術館1館）⓫、孔廟⓬，以及台南武德殿⓭、愛國婦人會館⓮，再往西延伸，為台南法院（司法博物館）⓯及台南神社。此區町的州廳建築，是1910年代到

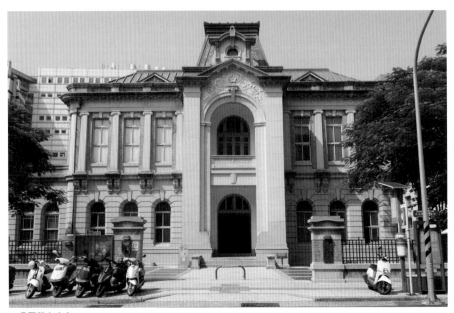

▲吳園藝文中心

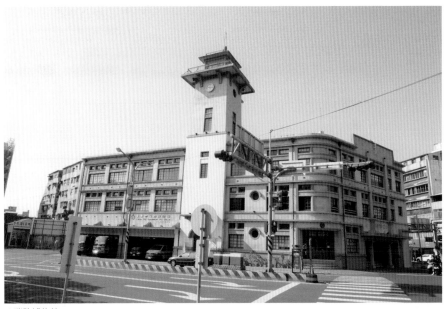

▲消防博物館

1920年代，森山松之助的古典樣式建築非常重要的代表之一。

末廣町店鋪住宅的設計及 Art Deco 的商業台南意象

1920年代末期，台灣的建築已經帶有 Art Deco 的風格，在簡單的立面上貼上面磚，成為當時的流行。從台南警察局往西延伸，到林百貨❶及勸業銀行台南支店❷，其附近為末廣町店鋪住宅建築，目前還有留存著片段殘骸。

說到台南的商業，1906年所興建的西市場❸為最早，甚至早過台北西門町的西門市場。另外如台南郵便局等古蹟，可惜早已拆毀。

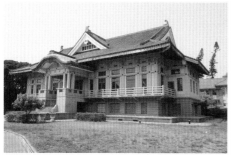

1　2
3　4
5

1. 武德殿
2. 日治時期台南測候所／國立台灣圖書館藏
3. 台南市末廣町街廓，林百貨所在地。引自《臺南市商工案內》／國立台灣圖書館藏
4. 日治時期台南市西市場。引自《臺南市商工案內》／國立台灣圖書館藏
5. 愛國婦人會館

八板志賀助

從基層的技手慢慢爬升到技師

　　在一般人的認知中，「技手」位於基層，感覺地位及重要性不如「技師」，但是日治時代總督府的營繕工程中沒有這些基層人員，工程就無法順利進行。技手的畢業學校多半是「工手學校」，後來日本各地設立「高等工業學校」，從事的工作包括工事主任[1]、製圖、檢查員等。有些總督府營繕課的技手待了很久，後來也晉升為技師，講到這樣的例子，最先要提的，莫過於八板志賀助以及尾辻國吉。

　　八板志賀助於1882（明治15）年出生於鹿兒島縣，1903（明治36）年從工手學校畢業。先到滿洲及關東都督府任職臨時囑託，1910（明治43）來到台灣，成為土木部營繕課技手，1922（大正11）年升上技師。特別的是，1924（大正）年八板志賀助短暫離開台灣，在當時已經回日本的近藤十郎的建築事務所上班，又在1927（昭和2）年回來，也參加台灣建築會的創會。

　　技手時代的八板志賀助是技師的最佳左右手，他所負責的案子整理如下：

工事名稱	負責技師	竣工年代
第二代總督官邸	森山松之助	1913
總督府專賣局	森山松之助	1913
台北州廳	森山松之助	1917
鐵道部	森山松之助	1920
基隆郵便局	森山松之助	1912，已不存
台中醫院	中榮徹郎	1913

▲總督府專賣局。引自《臺灣專賣誌概要》/ 國立台灣圖書館藏

　　八板志賀助在1927（昭和2）年升任技師，但仍繼續扮演著工程輔助的角色，而較少在單獨一個案子中當綱最主要的角色，如台北郵便局（栗山俊一，1929）、樂生療養院（井手薰，1932）、高等法院（井手薰，1934）、台北公會堂（井手薰，1936）等建築，都有他經手的事蹟。

事蹟與作品

重要年表

1882（明治15）年　出生於鹿兒島縣

1903（明治36）年　從東京私立工手學校造家學科畢業

1905（明治38）年　滿洲軍倉庫臨時雇

1906（明治39）年　關東都督府囑託

1910（明治43）年　台灣總督府土木部技手

1922（大正11）年　土木局營繕課技師

1924（大正13）年　近藤十郎事務所

1927（昭和2）年　回台繼續任職官房會計課技師

重要設計建築

● 台北郵便局（栗山俊一，1929）、樂生療養院（井手薰，1932）、高等法院（井手薰，1934）、台北公會堂（井手薰，1936）等。

<div style="text-align: right">八板志賀助</div>

1. 工事主任相當於台灣現在營繕工程中的工地主任。工事主任也有技師擔任者。

尾辻國吉

Otsuji
Kuniyoshi

台灣現存唯一一棟設計住宅保留

尾辻國吉在1903（明治36）年畢業於工手學校，同年來台任民政部土木局營繕課囑託（之前的姓名為國義，後來改為國吉），從基層慢慢升遷，雖然花了較長時間，到日治末期，他的言論已經有一席之地。1907（明治40）年正式升職為技手，在1927（昭和2）年升職為總督府專賣局技師後，工作穩定下來，有參與台灣建築會的創會及活動。在日治末期，還發表了明治時代的回顧以及台灣建築界的分期，可以說是因為在營繕課資歷悠久而受到重視。而台灣建築會在1930年進行住宅座談會，《台灣建築會誌》上刊載了許多重要會員的住宅照片及圖面，可惜除了尾辻國吉自宅以外，都已經不復存在。

技手時代：協助技師作品

和很多技手一樣，尾辻國吉升任技師的模式，也是由外調到台南州的技手之後（1917，大正6），再升上1922年（大正11）年升為台南州技師。中間隔的時間比較久，直到1927（昭和2）年才升任為總督府專賣局技師，負責專賣局所屬局所的廳舍、工場倉庫、宿舍等建築。

在他1903（明治36）年來台的時候，正是永久兵營竣工時。永久兵營設計師福田東吾運用許多熱帶建築的設施來設計這一棟建築，影響尾辻國吉相當大。之後，他在近藤十郎、小野木孝治、森山松之助等技師底下進行基層工作，其中近藤十郎的「走廊式」建築配置主張，不僅影響到井手薰，也影響了尾辻國吉。

永久兵營與熱帶建築的設計

　　日本在統治台灣初期，兵營、監獄、法院等統治工具的建築顯得特別重要，台灣氣候炎熱，從溫帶來的日本人難以適應，台灣永久兵營使用了許多熱帶工法，在當時是一個嶄新的試驗。為了防止暑氣，使用高架地板，樓地板離地高約4尺多（約1.3公尺）、開口部小，陽台設置在南側，寬度有10尺寬（約3.33公尺），

避免光線直射。考慮到防蟻，以磚、石、水泥、灰泥，興建牆壁，屋架使用鐵骨，號稱「不使用木材」。這些措施可以看出在殖民地統治初期，防暑、防濕、防蟻以及耐久性受到當局的矚目。

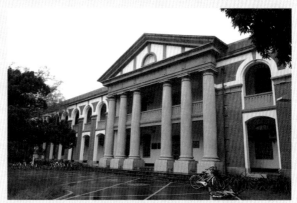

▲日治時期步兵第二聯隊廳舍，目前存留於台南成功大學光復校區內

尾辻國吉在總督府土木局技手時期所負責的工作

工事名稱	竣工時間	負責事項	設計
大目降（新化）糖業試場	1905		瀧幾太郎
新公園配電所	1905	製圖、現場監督	小野木孝治
醫科大學	1907	製圖	近藤十郎
總督府中學校	1907	助手（第一期）	近藤十郎
台灣日日新報社	1908	助手	近藤十郎
土木部廳舍（台灣電力株式會社）	1908	助手	森山松之助
鐵道全通式	1908	助手	森山松之助

▲資料來源：〈明治時代の思ひ出 其の一〉《台灣建築會誌》第13輯第2號，台北：台灣建築會，1941，頁89-95。〈明治時代の思ひ出 其の二〉《台灣建築會誌》第13輯第5號，台北：台灣建築會，1941，頁375-383。

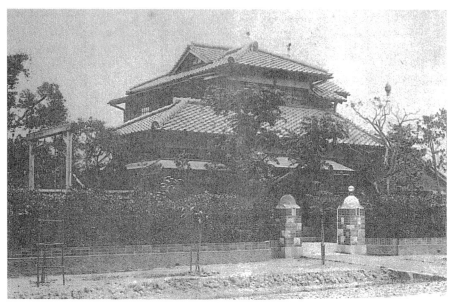

▲尾辻國吉氏住宅外觀。引自《台灣建築會誌》／國立台灣圖書館藏

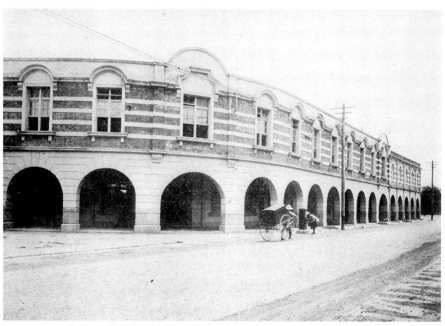

▲尾辻國吉曾參與的台灣日日新報社建築，遺址位於今中華路、衡陽路交叉口一帶。
引自《台湾写真帖》

技師時代：建築理想的實踐

尾辻國吉在任職專賣局技師時，大部分還是負責竣工檢查員的工作。而北投的專賣局養氣俱樂部北投別館（1931）以及自宅則是少數的設計作品。根據戶籍資料，自宅的興建年代為1929（昭和4）年前後，位於當時的千歲町（今台北市福州街），戰後由國立台灣師範大學接收成為校長宿舍。

而在1934（昭和9）年退官以後，他除了在台灣商工學校任教，也設計了台南的台灣日報社建築。

1940年代，尾辻國吉在《台灣建築會誌》上刊登〈明治時代的回憶〉及〈台灣建築界的回顧〉，雖然是工手學校出身，但是經歷長久的經驗累積，以及在現場的熱帶建築設計經驗，觀察到近代台灣建築的演變及特色。

事蹟與作品

重要年表

1883（明治16）年	出生於鹿兒島縣，為士族後代
1903（明治36）年	畢業於工手學校
1903（明治36）年	來台成為總督府營繕課僱員
1907（明治40）年	正式成為總督府營繕課技手
1917（大正6）年	成為台南廳技手
1920（大正9）年	成為台南州營繕課長，升為技師
1927（昭和2）年	調職台灣總督府專賣局技師
1934（昭和9）年	因坐骨神經痛，從官職退休。成為專賣局煙草賣捌人（專賣煙草之指定人）

重要設計建築

● 技手時代：

大目降（新化）糖業試場、新公園配電所（製圖及現場監督、小野木孝治設計）、醫科大學（近藤十郎設計）、總督府中學校（近藤十郎設計）、台灣日日新報社（近藤十郎設計）、土木部廳舍（森山松之助）

● 技師時代：自宅（1929前後）、專賣局養氣俱樂部北投別館（1931）

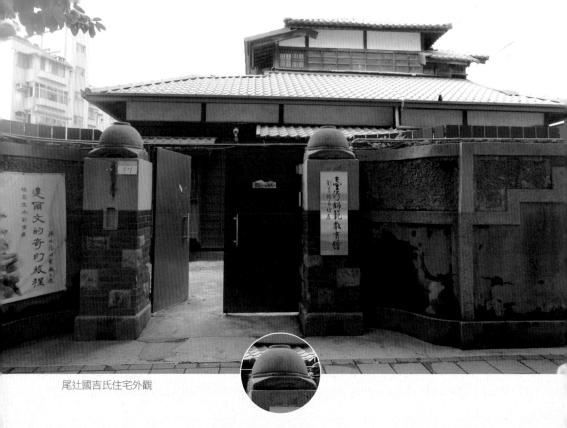

尾辻國吉氏住宅外觀

跟著建築大師
走一走

從官舍到私宅：尾辻國吉自宅

　　在福州街的一角，尾辻國吉自宅隱藏在城市當中。坐落處在日治時代
稱為千歲町，是新興的官員、教師等興建私宅的區域。總督府的官員、教
師，都有依照官等配給官舍，做為殖民地的加給措施。但是官舍的設計及
使用面積，往往和居住人的實際需求不符，而且終究是租賃住宅，不但不
能隨意改變，而且對住宅也比較不會這麼愛惜。到了1920年代，市民權及
私人隱私權興起，因此有志者開始組成「信用組合」，向銀行低利貸款，
以股份的方式共同持股建地，也就是台灣私宅興建的開始。在台灣，最提
倡興建私宅的人莫過於井手薰，他在大正町也興建了他的自宅，一些昭和
時代營繕課課員也興建他們的私宅，並在《台灣建築會誌》專刊討論，可

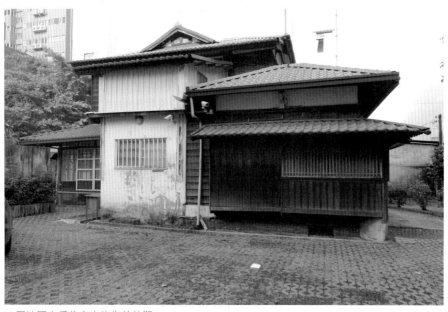

▲尾辻國吉氏住宅未修復前外觀

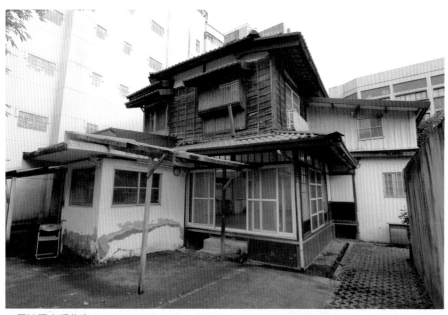

▲尾辻國吉氏住宅

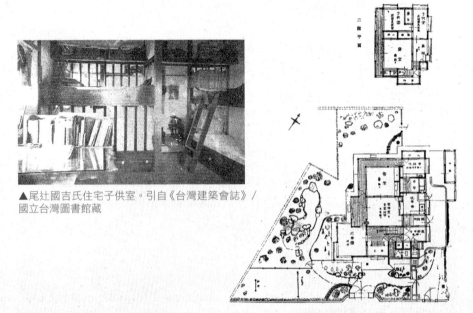

▲尾辻國吉氏住宅子供室。引自《台灣建築會誌》/
國立台灣圖書館藏

▲尾辻國吉氏住宅平面圖。引自《台灣建築會誌》/
國立台灣圖書館藏

惜都已經拆除。尾辻國吉自宅就成為現存唯一設計者設計的私宅保留者，
彌足珍貴。

熱帶氣候住宅的設計思考

　　尾辻國吉在《台灣建築會誌》上有留下完整的設計想法，因此從他留
下來的資料，可以理解到台灣當時理想中的住宅是什麼。配合基地位置及
方向，他把門口設在東南側，可以引入夏季季風來增加室內對流，並降低
室內溫度。這樣做的結果，西側的家庭生活空間會有嚴重的西曬，他的解
決方式是在西側設置寬闊的緣側，避免陽光直接射進室內，也在西邊設置
庭院。並利用窗戶開口部的開窗，增加室內對流。

　　但是大開口的結果，蚊蟲飛入，相當惱人。他只好在欄間等地方加掛
紗窗。雖然要拿上拿下，有違於日本人的雅趣，但是對於防護蚊蟲有一定
的效用。廁所一直是當時日式住宅設計的問題，雖然當時已經有比較進步
的內務省式廁所，但是仍然不能排除異味。尾辻國吉宅將廁所放在玄關，

▲尾辻國吉氏住宅客間。引自《台灣建築會誌》／國立台灣圖書館藏

▲尾辻國吉住宅玄關。引自《台灣建築
會誌》／國立台灣圖書館藏

一方面是因為受到基地面積及設計的緣故，雖然有礙觀瞻，但是從另外一方面來說，具有方便性。

由於尾辻國吉的小孩人數眾多，雖然在私宅的建築組合裡面，許多人都有不建二樓的紳士協定，但由於他考量實際的使用面積，因此尾辻國吉宅建有二樓。二樓為兩間寢室，其中一間寢室放了兩層的床鋪。而他也認為，與其讓小孩在危險的馬路上玩耍，住宅要有地方讓小孩活動，因此在庭院的一角，他設計了兒童遊戲場讓他的小孩玩耍。

日式住宅欣賞

　　講到日式住宅就會想到台灣人熟知的「玄關」、「座敷」或「緣側」，其他還有瓦屋頂、雨淋板的木板外觀等，構成了台灣日式住宅與其他種類建築不同的樣貌。因此，想理解日式住宅，必須要理解日本人對於空間應用的意涵，以及台灣日式住宅與日本本地之間的差異。

外觀

　　台灣的日式住宅外側貼著一片一片向下的板子，中文稱為「雨淋板」，日語則取其形稱為「下見板」。有一種是貼整面牆壁，稱為「南京下見板」，有一種有直向的壓條稱為「簓子下見板」。台灣日式住宅的外牆貼覆雨淋板，因此成為一大特色。

▲南京下見雨淋板

室內空間

　　玄關：台灣話中受到日語影響，把「玄關」一詞留下，代表是「大門」

▲日式住宅室內座敷

之意。在日式住宅，室內要穿襪子，要在玄關脫鞋。

座敷：日本人的精神空間，屬於主人使用。「床之間」，掛上畫軸、擺上花瓶，「床之間」與「床脇」中間有「床柱」，展現日本人的雅緻。

建具：即推拉門，包括上下兩個溝槽「鴨居」、「敷居」，推拉門本身則有半透明的「障子」及透明和紙的「襖」。「障子」為室外與室內之分隔，而「襖」為室內與室內之分隔。

緣側：座敷往庭院看，隔著緣側及障子。緣側為一條長長的廊道，也是日式住宅的特色。

榻榻米：日本室內主要空間鋪榻榻米，由於榻榻米的空間比較適合跪座，在日治時代曾因為存廢而引起論爭。

台灣的日式住宅和日本本土住宅不同之處

受到白蟻、暑熱等的影響，台灣的日式住宅也和日本的本土住宅不同。最不一樣的是屋頂有開小窗戶，可以增進通風；基礎比日本還要更高，且早於日本使用磚束或混凝土束。

▲台灣日式住宅注重防暑通風

▲第一代總督府由布政使司衙門與附屬建物充當。引自《施政
四十年の臺灣》／國立台灣圖書館藏

台灣高溫、多濕、白蟻、地震等天然災害，一段日治時期的台灣建築史，就是與台灣的氣候環境抗衡的歷史，在日治的末期，井手薰和尾辻國吉不約而同的進行回顧，也同時把日治建築史分成四期。總督府一開始借用清朝府衙辦公，第一代的廳舍以木造進行設計，這些木頭為白蟻最愛吃的食物，造成嚴重的蟻害。

　　時局來到1910年代，一方面是在材料上有更精進的發明及運用，再加上阿里山的優良木材開始開採，也出現鋼筋及混凝土的試用。在建設量上，包括總督府及大量中央官廳實施建設，聘請許多優秀技師。日本統治台灣初期的建築技師，多半由日本本土招聘學歷良好的帝國大學技師來台，早期亦有土木技師參與設計建築的現象，台灣總督府雖然高薪禮聘帝國大學畢業的建築技師來台，但是日治初期的技師在完成建築以後，又受到挖角前往滿州、朝鮮等新殖民地，或是載譽歸國，殖民地台灣的經驗只是他們人生中的跳板。

相較於此，1920年代以後的建築師，有些對於台灣的風土懷有一份感情，如井手薰等人；有些人從技手時代即在台灣，經過長久時間的升遷，最後落地生根在台灣，例如：尾辻國吉、梅澤捨次郎等。他們對於開窗大小及室內溫度調節、蟻害及木材的保護、防熱防濕等方面進行探討，並論證什麼樣的設計，才能和當時的街景融合。1920年代因世界性經濟大恐慌，發展期來到退縮而穩定的階段。到了1930年代，受到世界上現代主義建築的影響，台灣發展出獨特以面磚披覆外牆的折衷主義風格，並直到和戰爭資材引起連結。

台灣雖然在日治時代沒有完全走到現代主義，卻在抵抗天然災害以及發展特殊材料，且文化多樣化的特殊背景下，走出了一條路。除了前半段這些看起來非常耀眼華麗的西洋歷史古典式樣以外，還有大量接近現代主義，並配合台灣的社會情況，發展出多種面磚的建築。這就是所謂的「台灣建築風格多樣性」，卻也因此，在每個城市的角落，構成一幕幕的懷舊景觀，值得細細走訪欣賞。

◀台北中山堂，其面磚與戰爭時期的背景有關

參考書目

史料

- 《台灣總督府公文類纂》
- 《台灣建築會誌》
- 《台灣日日新報》

等日治日語舊籍為主要參考書目

整本書通用

- 黃士娟《建築技術官僚與殖民地經營》，遠流，2012
- 林思玲《日本殖民台灣氣候環境調適的經驗》成功大學建築學研究所博士論文，2006
- 李乾朗《台灣古建築圖解事典》，遠流，2003
- 李乾朗、俞怡萍《古蹟入門》，遠流
- 李乾朗審訂、俞怡萍等人撰文《台北古蹟偵探遊》，遠流
- 傅朝卿《圖說 台灣建築文化遺產 日治時期篇（1895-1945）》，台灣建築與文化資產出版社，2009
- 傅朝卿《圖說 台灣建築文化史 從十七世紀到二十一世紀的建築變遷》，台灣建築與文化資產出版社，2019
- 傅朝卿《圖說 西洋建築發展史話》，台灣建築與文化資產出版社，2012
- 傅朝卿《日治時期台灣建築 1895-1945》，大地地理，1999
- 傅朝卿《圖說 西洋建築發展史話》，台灣建築與文化資產出版社，2012
- 傅朝卿《台灣建築的式樣脈絡 修訂版》，五南，2018
- 凌宗魁《圖解台灣近代經典公共建築》晨星，2015
- 凌宗魁《紙上明治村（二丁目）》遠足，2018

- 吳昱瑩《日治時期台灣建築會的研究（1929-1945)》台北藝術大學建築與古蹟保存研究所碩士論文，2006
- 吳昱瑩《圖解台灣日式住宅建築》晨星，2018

前言

- 松村貞次郎《日本建築家山脈》鹿島出版會，2005（日語書）
- 藤森照信著《日本の近代建築》岩波新書，2002（中文版：黃俊銘譯《日本近代建築》，五南，2014）
- 河上真理、清水重敦《辰野金吾》ミネルヴァ書房，2015（日語書）
- 西澤泰彥《日本植民地建築論》名古屋大學出版會，2008（日語書）
- 丸山雅子監修《日本近代建築家列伝》鹿島出版會，2017（日語書）
- 黃俊銘〈日治時期台灣營建系統〉未出版
- 蔡侑樺《由台灣總督府公文檔案來探究日治時期西式屋架構造之發展歷程》國立成功大學建築學系博士論文，2007
- 《東京大學百年史 通史》東京大學出版會，1987（日語書）
- 《工手学校 日本の近代建築を支えた建築家の系譜　工学院大学》彰国社，2012（日語書）
- 《工学院大学学園百二十五年史》中央公論新社，2012（日語書）

野村一郎

- 國史館臺灣文獻館文獻檔案查詢系統

 https://onlinearchives.th.gov.tw/index.php?act=Archive

近藤十郎

- 國史館臺灣文獻館文獻檔案查詢系統
 https://onlinearchives.th.gov.tw/index.php?act=Archive
- 鍾順利《臺灣日治時期五大都市之公設消費市場建築》成功大學建築學系碩士論文，
 2006
- 〈小學校々舍の配置法〉，《台灣教育會誌》1906（日語書）

松崎萬長

- 〈建築家松ヶ崎萬長の初期経歴と青木周藏那須別邸〉，《日本建築学会計画系論文
 集》第514号（日語書）

森山松之助

- 國史館臺灣文獻館文獻檔案查詢系統
 https://onlinearchives.th.gov.tw/index.php?act=Archive
- 古田智久《建築家森山松之助の研究》，日本大學大學院生產工學科博士前期課程建
 築工業專攻學位論文，1987（日語書）
- 黃俊銘《總督府物語》向日葵，2003
- 薛琴、黃俊銘《國定古蹟總統府修復調查與研究》2003
- 黃俊銘《歷史建築台中州廳修復工程工作報告書》2006
- 林一宏〈鐵道部之空間變遷與建築特色〉《台灣學通訊》
- 葉俊麟《日治時期洗石子技術之研究》中原大學建築學研究所碩士論文，2000

井手薰

- 黃建鈞《台灣日治時期建築家井手薰之研究》成功大學建築學研究所碩士論文，1995
- 溫祝羚《空間元素的並列到調和：以日治時期井手薰主導之建築活動為例》台灣大學藝術史研究所，2012
- 王紹傑《台灣日治時期公會堂建築研究》台北藝術大學建築與古蹟保存研究所碩士論文，2016

栗山俊一

- 盧穎《日治時期台灣普通郵便局之建築研究》台灣科技大學建築學研究所碩士論文，2016
- 許長鼎《台灣日治時期建築家栗山俊一之研究》，台北藝術大學建築與古蹟保存研究所碩論，2011

大倉三郎

宇敷赳夫

- 黃士娟《市定古蹟新竹州圖書館調查研究暨再利用計畫 成果報告書》，新竹市文化局，2016

梅澤捨次郎

- NICHE《特集 台灣建築探訪》2015
- 蔡龍保《殖民統治之基礎工程：日治時期台灣道路事業之研究》，國立台灣師範大學歷史學系，2008

- 吳南葳《台灣日治時期建築外牆面磚之研究：以公共建築為主要探討對象》成功大學建築學研究所碩士論文，2002。
- 陳秀琍等《林百貨》台南市文化局，2015
- 《松菸裊裊 松山菸廠工業村記事》台北市文獻委員會，2015

白倉好夫

- 李建佑《彰化銀行台中本店建築風格形成之探討》雲林科技大學文化資產維護系碩士論文，2017
- 鍾尚怡《台灣日治時期的金融建築：探討 1933-1947 年間台灣柱列化銀行建築型態發展》成功大學建築學研究所碩士論文，1996

八板志賀助

尾辻國吉

- 《市定古蹟福州街 11 號修復與再利用成果報告書》，2014

地圖

- 《台北歷史地圖散步》東販出版，2016
- 《台中歷史地圖散步》東販出版，2017
- 《台南歷史地圖散步》東販出版，2019
- 《台灣鐵道旅館特展專書》國立台灣博物館
- 徐逸鴻《日治台北城》貓頭鷹

國家圖書館出版品預行編目資料

跟著日本時代建築大師走：一次看懂百年台灣經典建築 / 吳昱瑩著 . --
初版 . -- 臺中市：晨星出版有限公司 , 2021.03
　面；　公分 . -- (台灣地圖；48)
ISBN 978-986-5582-02-9 (平裝)

1. 建築藝術 2. 歷史性建築 3. 日據時期 4. 臺灣

923.33
110000200

線上讀者回函，
加入馬上有好康。

台灣地圖　048

跟著日本時代建築大師走：一次看懂百年台灣經典建築

作者	吳昱瑩
主編	徐惠雅
執行主編	胡文青
校對	吳昱瑩
美術編輯	李岱玲
封面設計	柳佳璋

創辦人	陳銘民
發行所	晨星出版有限公司
	台中市 407 工業區 30 路 1 號
	TEL：04-23595820 FAX：04-23597123
	E-mail：service@morningstar.com.tw
	http：//www.morningstar.com.tw
	行政院新聞局局版台業字第 2500 號
法律顧問	陳思成律師
初版	西元 2021 年 03 月 10 日
初版二刷	西元 2023 年 09 月 10 日

讀者專線	TEL：02-23672044 / 04-23595819#212
	FAX：02-23635741 / 04-23595493
	E-mail：service@morningstar.com.tw
網路書店	http：//www.morningstar.com.tw
郵政劃撥	15060393（知己圖書股份有限公司）
印刷	上好印刷股份有限公司

定價 450 元
（如有缺頁或破損，請寄回更換）
ISBN：978-986-5582-02-9
Published by Morning Star Publishing Inc.
Printed in Taiwan